療癒粉彩

::: 生活感手繪輕鬆學 :::

Preface 作者序

在近幾年，不斷進修繪畫的過程裡，我在課堂練習中發現，其實繪畫也能邏輯化！雖然大部分的人都會覺得不可能，但在這次增訂版裡新製作的作品中，我運用硬幣、尺、鉛筆這三種工具，將熊、兔子繪製出來，這也讓我發現，其實生活中的事物，都能用圓形、長方形、正方形等各種幾何圖形組合出來，之後再將邊角、凹凸不平處修整掉，就會是一種繪畫的邏輯化！

就如同封面一樣，我將各種不規則的形狀，先塗抹上色後，再根據它們的形狀去想像，加上眼睛、耳朵、羽毛等元素後，能變成什麼樣子？這也讓我再次印證，其實，畫畫沒有這麼難！

就像我一樣，一開始也覺得畫畫很難，總覺得要有藝術背景才能畫的好，但自從我認識粉彩後，就開始拉近我與繪畫的距離。而粉彩的療癒在於它可以用雙手來塗繪。當手直接觸摸到紙張，一層層顏色不斷堆疊，再變化出各式的圖案、效果，就算是對畫畫不是很在行的我，都能畫出這些作品，所以，我想將這樣的喜悅分享給大家，讓對畫畫沒有很有自信的人，都能輕易的塗繪！

而粉彩的入門，其實也相對輕易，只要先將粉彩刮出色粉後，再用雙手塗抹上色，就能簡單塗繪出色彩。而對於想製造出其他效果的人，可以再進階使用化妝棉、棉花棒等材料，讓粉彩的呈現更加柔和，產生不一樣的效果。

除此之外，粉彩塗繪可以運用模板，讓對構圖有障礙的人能快速掌握比例，不管是市售模板，或自製模板，都能交叉運用。所以別擔心學不會，只要你願意踏出相信自己的那步，就能享受塗繪粉彩的療癒時光！

渡邊美羽

CONTENT

紙製品創意 DIY

Paper Product Ideas DIY

在進入粉彩之前

Before Getting Into Pastels

PREPARE

01

粉彩的繪製流程

STEP **01** **選擇紙張**

STEP **02** **決定紙張形狀**
ꜜ 圓形╱方形。

STEP **03** **選擇作品四邊是否留白**
ꜜ 黏膠帶。

STEP **04** **決定是否運用模板**
ꜜ 自製模板╱鐵製模板。

STEP **05** **選擇上色方法**
ꜜ 手指╱化妝棉╱棉花棒╱棉花。

STEP **06** **保持上色工具乾淨**
ꜜ 避免色彩混色，使作品看起來雜亂。
▸ 更換棉花棒、化妝棉等。
ꜜ 使用濕毛巾清潔手指。

STEP **07** **適當清潔餘粉**
ꜜ 作品上有餘粉易在下次刮粉時造成混色。易使塗抹出的顏色不如預期或使顏色混亂。
▸ 可敲掉餘粉。
▸ 以粉刷輕刷掉餘粉。

STEP **08** **選擇擦色方法**
ꜜ 模板鏤空處擦白。
ꜜ 軟橡皮擦輕壓。
ꜜ 橡皮擦大面積擦白。
ꜜ 筆型橡皮擦細部擦白。

STEP **09** **異材質運用**
ꜜ 色鉛筆╱色筆╱亮粉筆╱緞帶╱亮粉。

STEP **10** **作品定粉方法**
ꜜ 噴保護膠。

STEP **11** **作品保存方法**
ꜜ 裝入透明收納袋。
ꜜ 貼冷裱膜。

工具與材料

粉彩

繪製畫作的工具，分為硬式和軟式的粉彩，在使用上並無太大差異，但因軟式粉彩在刮粉時較容易亂飄，所以會建議新手選擇使用硬式粉彩。

畫紙

圖畫紙　　　　　　信紙

繪製粉彩作品的紙張，也可用來製作模版，只要是表面不光滑的紙都可以使用，例如：圖畫紙、信紙等（書中以120磅的紙為主）。

描圖紙

製作模板使用，可依需求選擇磅數（書中以75磅和95磅的描圖紙為主）。

化妝棉

推開粉彩色粉時使用，通常用於大面積推色，呈現出的效果較柔和。

棉花棒

推開粉彩色粉時使用，通常用於細部上色，可依需求選擇不同的棉花頭。

美工刀

刮粉彩的色粉、裁切紙張或模板。

筆刀

可在切割較小範圍的圖形時使用。

切圓器

可依所須尺寸割出圓形的紙張。

剪刀

修剪模板或多餘的畫紙。

切割墊

在裁切紙張時,保護桌面不被刮傷。

膠帶

用於製作畫紙邊框,或固定模板。建議使用霧面膠帶,在撕除時較不易傷害紙張。

橡皮擦

製作畫作留白處(較常用於擦除大面積區塊)或擦除餘粉。

長型紙捲橡皮擦

製作畫作留白處,擦拭時較不易沾到色粉。

筆型橡皮擦

圓頭　　　　　　方頭

製作畫作留白處(較常用於擦除小面積線條)或擦除餘粉,分為圓頭和方頭,可依照擦拭的效果選擇使用。

軟橡皮擦

製作畫作留白處(較常用於製作光線)或擦除餘粉。

調色盤

可在調色盤上刮粉彩的色粉,使粉彩不易混色或亂飄。

鐵製模板

藉由擦除模板上鏤空圖形內的粉彩,來製作圖形。

圈圈板

藉由擦除圈圈板上圓形內的粉彩,來製作圓形。

保護膠

保護作品,使粉彩色粉不易脫落。

筆刷

清除畫作上的餘粉。

圓規

繪製圓形。

硬幣

可代替圓規畫較小的圓形。

鉛筆

繪製草圖、模板圖等。

色鉛筆

調整畫作細節。

代針筆

繪製裝飾畫作的圖案。

亮粉筆

繪製裝飾畫作的圖案。

牛奶筆

繪製裝飾畫作的圖案。

尺

量紙張長度、圓形半徑。

白膠

黏合作品、裝飾等物品。

口紅膠

黏合作品、裝飾等物品。

濕毛巾

清除手指上的粉彩色粉，但在使用時要注意毛巾不可過濕，須擰乾。

透明收納袋

保護作品，使粉彩色粉不易因碰撞而脫落。

冷裱膜

亮面　　　　霧面

保護作品，使粉彩色粉不易脫落。

圓孔加強圈貼紙

可加強固定圓孔造形的部位。

各上色工具的使用方法及效果

化妝棉

適用 大範圍上色,以及想製造出自然的暈染效果。

◆ 基本用法

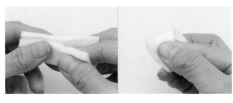

將化妝棉稍微折疊並將手指放入1/2處後,用前端包覆手指頭。

◆ 球形化妝棉

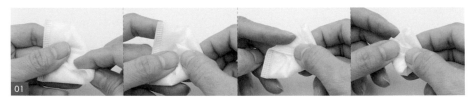

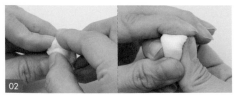

① 將化妝棉四角往中間摺。

② 將四角往中間聚集,即完成球形化妝棉。

◆ 方形化妝棉

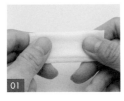 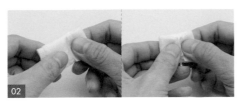

① 將化妝棉長邊對折。

② 將化妝棉兩個短邊往中間摺。

③ 將步驟2的摺邊再往中間摺,即完成方形化妝棉。

◆ 三角形化妝棉

① 將化妝棉長邊對折。

② 將化妝棉任一側短邊的對角往下摺。

③ 承步驟2,沿著對角往另一側短邊捲、摺,即完成三角形化妝棉。

棉花棒

<u>適用</u>　小範圍上色，以及修飾細部時使用。

◆ 基本用法

直接沾取色粉上色。

◆ 雙頭棉花棒

① 將兩隻棉花棒對齊，並取膠帶。

② 以膠帶黏合棉花棒兩端。

③ 將前端稍微彎摺，即完成雙頭棉花棒。

作品保存方法

◆ 定粉

在完成一個粉彩作品時，須先以保護膠噴灑作品，使粉彩不易脫落。

◆ 貼冷裱膜

在定完粉後，可貼冷裱膜保護作品表面，以達到防水的功能。

01

02

03

04

① 將冷裱膜撕開約 2/3。

② 放入作品。

③ 將冷裱膜往下貼。（註：若擔心在黏貼
　過程產生氣泡，可以尺為輔助邊壓、邊
　黏貼。）

④ 以剪刀剪下多餘的冷裱膜。

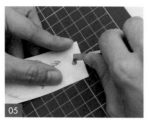

⑤ 以美工刀沿著小孔洞輪廓割除多餘的冷裱膜。

⑥ 如圖,貼膜完成。

◆ 裝入透明收納袋

在定完粉、貼完冷裱膜後,都須裝入透明收納袋內,以保存作品。

① 將透明收納袋打開。

② 將作品放入透明收納袋內。

③ 如圖,裝入透明收納袋完成。

色號對照表

	亮灰色	淺灰色	暗灰色	銀灰色	道奇藍	鋼青色	水手藍	藏青色
櫻花	002	003	004	005	106	105	111	108
雄獅	009	009	009	028	007	049	007	019

	深藍色	天藍色	藍色	墨綠色	橄欖綠	青綠色	暗綠色	綠色
櫻花	113	089	090	097	068	077	082	080
雄獅	049	008	034	041	024	051	029	032

	碧綠色	草綠色	青蘋果綠	黃綠色	黃色	鮮黃色	芥末黃	淺粉色
櫻花	095	073	065	063	043	048	051	028
雄獅	048	047	051	014	053	006	058	044

	粉紅色	玫瑰紅	桃紅色	淺紫色	深紫色	磚紅色	珊瑚紅	土黃色
櫻花	014	137	013	121	125	148	054	058
雄獅	044	023	030	056	020	011	038	003

	卡其色	灰色	白色	黑色	鐵灰色	巧克力色	深咖啡色	咖啡色
櫻花	139	007	001	010	143	142	144	147
雄獅	039	037	005	012	060	026	016	011

	殷紅色	磚紅色	紅色	橙紅色	橘色	橘黃色	米黃色
櫻花	022	021	019	040	037	036	041
雄獅	076	001	044	045	002	025	027

圖案繪製及技巧運用

Pattern Drawing and Skill Application

PRACTISE. 01

圓形

技法運用
模板運用、擦色

MATERIALS 材料

畫紙（8×8cm）、保護膠

TOOLS 工具

美工刀、筆型橡皮擦、鐵製模板

COLOR 色號

櫻花 SAKURA ———— 雄獅 SIMBALION ————

001　**010**　**005**　**012**

白色　黑色　白色　黑色

 櫻花

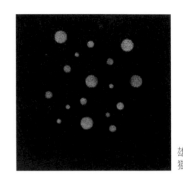 雄獅

STEP BY STEP 步驟說明

01

以美工刀在畫紙上刮白色粉彩，以製造色粉。

02

用手指將白色色粉用力按壓塗抹上色。

03

將畫紙上的餘粉敲除，即完成白色底色製作。（註：以白色粉彩鋪底，可降低上色後，不易擦色的狀況。）

04

以保護膠噴灑白色底色。

05

以美工刀在畫紙上刮黑色粉彩，以製造色粉。

06

用手指將黑色色粉在畫紙上塗抹上色。

07

將畫紙上的餘粉敲除，即完成黑色底色製作。

08

以筆型橡皮擦擦白鐵製模板上的圓形鏤空處。

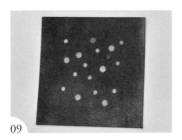

09

重複步驟8，依序擦出所須的數量和大小。

10

最後，以保護膠噴灑作品即可。

圓形動態影片
QRcode

PRACTISE. 02

星星

技法運用
模板製作、擦色

櫻花

雄獅

MATERIALS 材料

畫紙（8×8cm）、白紙、保護膠

TOOLS 工具

美工刀、筆型橡皮擦

COLOR 色號

櫻花 SAKURA ——
001 白色
010 黑色

雄獅 SIMBALION ——
005 白色
012 黑色

STEP BY STEP 步驟說明

01

以美工刀在白紙上割一條直線，為直線❶。

02

以美工刀在直線❶右側割往右下的斜直線，直至直線❶中心點，即完成直線模板。

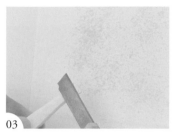

03 以美工刀在畫紙上刮白色粉彩，以製造色粉。

04 用手指將白色色粉用力按壓塗抹上色。（註：以白色粉彩鋪底，可降低上色後，不易擦色的狀況。）

05 將畫紙上的餘粉敲除，即完成白色底色製作。

06 以保護膠噴灑白色底色。

07 以美工刀在畫紙上刮黑色粉彩，以製造色粉。

08 用手指將黑色色粉在畫紙上塗抹上色。

09 將畫紙上的餘粉敲除，即完成黑色底色製作。

10 將直線模板直放在黑色底色上，並以筆型橡皮擦擦白直線模板的鏤空處。

11

如圖，星芒製作完成。

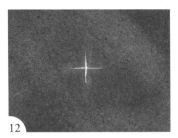

12

將直線模板橫放在黑色底色上，並以筆型橡皮擦尖端擦白直線模板上的鏤空處。

13

以十字中心為基準，將直線模板由左上往右下擺放，以筆型橡皮擦擦白直線模板上的鏤空處。

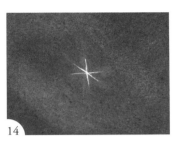

14

如圖，斜直線擦白完成。

15

以十字中心為基準，將直線模板由右上往左下擺放，以筆型橡皮擦擦白直線模板上的鏤空處。

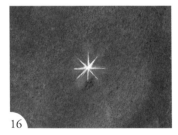

16

如圖，斜直線擦白完成，即完成星星。

17

最後，以保護膠噴灑作品即可。

星星動態影片
QRcode

PRACTISE. 03

白雲、藍天

技法運用

模板及朦朧效果製作

MATERIALS 材料

畫紙（8×8cm）、白紙（4×8cm）、化妝棉

TOOLS 工具

美工刀、軟橡皮擦、橡皮擦

COLOR 色號

櫻花 SAKURA

 089 天藍色

 090 藍色

雄獅 SIMBALION

008 天藍色

 034 藍色

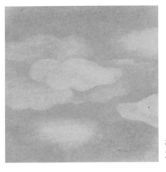 櫻花

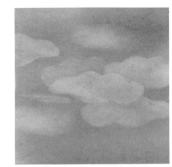 雄獅

STEP BY STEP 步驟說明

01

在白紙上畫一朵白雲。

02

以美工刀沿著鉛筆線割下白雲。

03

如圖，白雲鏤空模板及白雲模板完成。（註：可不用完全跟著鉛筆線割，以自然為主。）

23

04
以美工刀在畫紙上刮天藍色粉彩，以製造色粉。

05
以化妝棉將天藍色色粉在畫紙上塗抹上色。（註：化妝棉基本用法請參考 P.10。）

06
以美工刀在畫紙上刮藍色粉彩，以製造色粉。

07
以美工刀在畫紙上刮天藍色粉彩，以製造色粉。

08
以化妝棉將藍色、天藍色色粉在畫紙上塗抹上色。

09
如圖，背景上色完成，即完成藍天製作。

10
以軟橡皮擦大力按壓藍天，以擦白。（註：用按壓的擦色方法，可製造出朦朧效果。）

11
重複步驟 10，持續以軟橡皮擦擦白，以製造出雲靄的效果。

12 取白雲鏤空模板，放在藍天上。

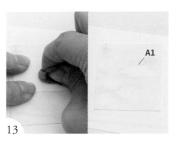

13 承步驟12，軟橡皮擦用力按壓鏤空處，以擦白，即完成白雲A1。（註：以模板擦白，可讓白雲邊緣較明顯。）

14 將白雲模板放在白雲A1上。

15 將白雲鏤空模板放在白雲模板左上側。（註：可製造出白雲層疊的效果。）

16 以橡皮擦將鏤空處擦白，完成白雲A2。

17 將白雲模板放在白雲A2上。

18 最後，將白雲鏤空模板放在白雲模板右上側，並以橡皮擦將鏤空處擦白，完成白雲A3即可。

白雲、藍天
動態影片
QRcode

PRACTISE. 04

晨曦

技法運用

化妝棉運用及光暈製作

ATERIALS 材料

畫紙（8×8cm）、膠帶、化妝棉、膠帶、保護膠

OOLS 工具

美工刀、調色盤、筆型橡皮擦、軟橡皮擦

OLOR 色號

櫻花 SAKURA

001	036	037	048	089	106	108
白色	橘黃色	橘色	鮮黃色	天藍色	道奇藍	藏青色

雄獅 SIMBALION

005	025	002	006	008	007	019
白色	橘黃色	橘色	鮮黃色	天藍色	道奇藍	藏青色

 櫻花

 雄獅

TEP BY STEP 步驟說明

01

將畫紙四邊黏貼膠帶。

02

以美工刀在畫紙上刮白色粉彩，以製造色粉。

03

用手指將白色色粉用力按壓塗抹上色。（註：以白色粉彩鋪底，可降低上色後，不易擦色的狀況。）

04 以美工刀在調色盤上刮鮮黃色粉彩,以製造色粉。

05 以美工刀在調色盤上刮橘黃色粉彩,以製造色粉。

06 以美工刀在調色盤上刮橘色粉彩,以製造色粉。

07 取已摺疊的化妝棉,並沾取鮮黃色色粉。(註:三角形化妝棉折疊方法請參考 P.11。)

08 在畫紙上以旋轉的方式塗抹上色,直到塗成圓形。

09 取已摺疊的化妝棉,並沾取橘黃色色粉。

10 承步驟9,以旋轉的方式在圓形左下側塗抹上色,做出暗部。

11 重複步驟7-9,沾取橘色色粉,在左下側塗抹上色,以加強層次。

12

如圖，橘色色粉塗抹完成，即完成晨曦。

13

以美工刀在調色盤上刮天藍色粉彩，以製造色粉。

14

以美工刀在調色盤上刮藏青色粉彩，以製造色粉。

15

以美工刀在調色盤上刮道奇藍粉彩，以製造色粉。

16

取已摺疊的化妝棉，並沾取天藍色色粉。（註：方形化妝棉折疊方法請參考 P.11。）

17

承步驟 16，在晨曦外圍塗抹上色。（註：上色時須避開晨曦的外圍，以製造出光暈的效果。）

18

取已摺疊的化妝棉，並沾取道奇藍色粉。

19

承步驟 18，在畫紙的四個角塗抹上色，以加強藍天的深淺變化。

20

取已摺疊的化妝棉,並沾取藏青色色粉。

21

承步驟 20,在畫紙的外圍塗抹上色,以製造出層次感。

22

如圖,藏青色色粉塗抹完成,即完成藍天。

23

取筆型橡皮擦,以晨曦為基準,從內往外擦白,以製造放射狀效果。

24

取已捏尖的軟橡皮擦,重複步驟 23,製作光線。(註:以軟橡皮擦擦白,可製造較柔和的光線。)

25

以軟橡皮擦按壓光線前端(主要為擦白時的下筆處),可降低擦白時形成的不自然感。

26

最後,以保護膠噴灑作品,並用手撕下膠帶即可。

晨曦動態影片
QRcode

太陽

技法運用

模板運用及光線製作

Ⓜ️ATERIALS 材料

畫紙（8×8cm）、白紙（6×6cm）、膠帶、保護膠

ⓉOOLS 工具

美工刀、剪刀、調色盤、鉛筆、軟橡皮擦

ⒸOLOR 色號

櫻花 SAKURA

 001 白色　 036 橘黃色　 037 橘色　 048 鮮黃色　 089 天藍色　 106 道奇藍　 108 藏青色

雄獅 SIMBALION

 005 白色　 025 橘黃色　 002 橘色　 006 鮮黃色　 008 天藍色　 007 道奇藍　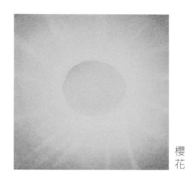 019 藏青色

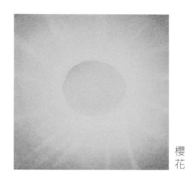
櫻花

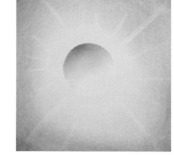
雄獅

ⓈTEP BY STEP 步驟說明

01

將畫紙四邊黏貼膠帶。

02

以美工刀在畫紙上刮白色粉彩，以製造色粉。

03

用手指將白色色粉用力按壓塗抹上色。（註：以白色粉彩鋪底，可降低上色後，不易擦色的狀況。）

04

將白紙對折後，在對折處畫一個半圓。（註：可以圓規為輔助畫圓。）

05

以剪刀沿著鉛筆線，剪下半圓，即完成圓形鏤空模板。

06

以膠帶將圓形鏤空模板黏貼在畫紙上，以免在塗抹的過程中模板移動，不易操作。

07

以美工刀在圓形鏤空模板的鏤空處刮鮮黃色粉彩，以製造色粉。

08

承步驟7，用手指將色粉塗抹上色。

09

如圖，鮮黃色色粉塗抹完成。

10

以美工刀在圓形鏤空模板的左下側刮橘黃色粉彩，以製造色粉。

11
承步驟 **10**，用手指將色粉塗抹上色，以製造陰影。

12
以美工刀在圓形鏤空模板的左下側刮橘色粉彩，以製造色粉。

13
承步驟 **12**，用手指將色粉塗抹上色，以加強層次。

14
撕下圓形鏤空模板。

15
如圖，太陽製作完成。

16
以美工刀在調色盤上刮天藍色粉彩，以製造色粉。

17
以美工刀在調色盤上刮藏青色粉彩，以製造色粉。

18
以美工刀在調色盤上刮道奇藍粉彩，以製造色粉。

19 用手指沾取天藍色色粉。

20 承步驟19，在太陽外圍塗抹上色。（註：上色時須避開太陽的外圍，以製造出光暈的效果。）

21 用手指沾取藏青色色粉。

22 承步驟21，沿著畫紙的外圍塗抹上色，以加強藍天的深淺變化。

23 如圖，藏青色色粉塗抹完成。

24 用手指沾取道奇藍色粉。

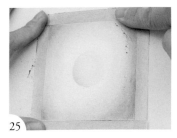

25 承步驟24，在畫紙的外圍塗抹上色，以製造出層次感。

26 如圖，道奇藍色粉塗抹完成，即完成藍天。

27 用手指將軟橡皮擦捏尖。

28 以太陽為基準,從內往外擦白,以製造放射狀效果。

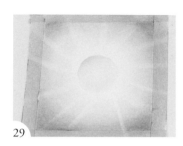

29 重複步驟27-28,依序擦白,以製作太陽的光線。

30 以軟橡皮擦按壓光線前端(主要為擦白時的下筆處),可降低擦白時形成的不自然感。

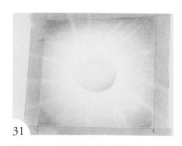

31 如圖,太陽的光線製作完成。

32 以保護膠噴灑作品。

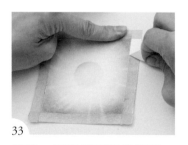

33 最後,用手撕下膠帶即可。

太陽動態影片
QRcode

樹木 1

技法運用

棉花棒、化妝棉運用

MATERIALS 材料

畫紙（8×8cm）、化妝棉、棉花棒、保護膠

TOOLS 工具

美工刀、調色盤

COLOR 色號

櫻花 SAKURA

 065 068 082 097 142

青蘋果綠 橄欖綠 暗綠色 墨綠色 巧克力色

雄獅 SIMBALION

 051 024 029 041 026

青蘋果綠 橄欖綠 暗綠色 墨綠色 巧克力色

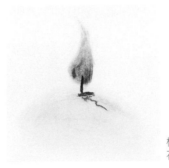

櫻花

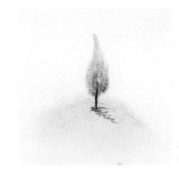

雄獅

STEP BY STEP 步驟說明

01

以美工刀在調色盤上刮橄欖綠粉彩，以製造色粉。

02

以美工刀在調色盤上刮青蘋果綠粉彩，以製造色粉。

03

以美工刀在調色盤上刮墨綠色粉彩，以製造色粉。

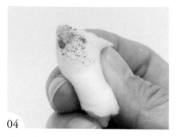

04
取已摺疊的化妝棉,並沾取橄欖綠色粉。(註:三角形化妝棉折疊方法請參考 P.11。)

05
承步驟4,在畫紙底部上塗抹上色,直到塗成三角形。

06
如圖,橄欖綠色粉塗抹完成,即完成山丘。

07
以棉花棒沾取橄欖綠色粉。

08
承步驟7,塗抹在山丘上方,以製造暗部。

09
以棉花棒沾取墨綠色色粉。

10
承步驟9,在山丘上方拉畫出一個弧形A1。

11
重複步驟9-10,在弧形A1側邊拉畫出弧形A2。

12

取已沾取墨綠色色粉的棉花棒將弧形 A1、A2 中間的空白處塗抹上色，為樹冠。

13

以棉花棒沾取青蘋果綠色粉。

14

承步驟 13，在樹冠下方往上拉畫成火焰形。

15

重複步驟 13-14，持續以棉花棒塗抹樹冠，以製造層次感。

16

將畫紙上的餘粉輕敲掉。

17

以巧克力色粉彩的筆尖畫上樹幹。

18

最後，以暗綠色粉彩的筆尖畫上樹影，再以保護膠噴灑作品即可。

樹木1動態影片
QRcode

樹木 2

技法運用

粉彩的筆尖繪製

MATERIALS 材料

畫紙（8×8cm）、保護膠

COLOR 色號

櫻花 SAKURA

097	065	063	077	144
墨綠色	青蘋果綠	黃綠色	青綠色	深咖啡

雄獅 SIMBALION

041	051	014	051	016
墨綠色	青蘋果綠	黃綠色	青綠色	深咖啡

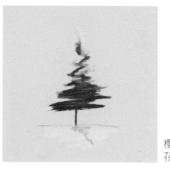
櫻花

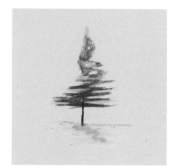
雄獅

STEP BY STEP 步驟說明

01 取畫紙和墨綠色粉彩。

02 以墨綠色粉彩的筆尖由左至右繪製直線。

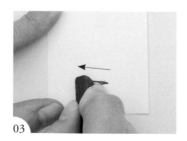

03

承步驟2，由右至左繪製斜直線。（註：線條不可斷，須連續繪製，以閃電形方式繪製。）

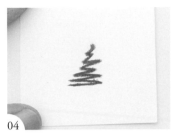

04

重複步驟2-3，持續往上繪製
直線，形成三角形的樹形。
（註：愈向上畫，線條就愈短。）

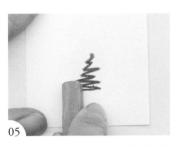

05

取青綠色粉彩，並重複步驟
2-3，繪製三角形的樹形，
並疊畫在墨綠色粉彩上。

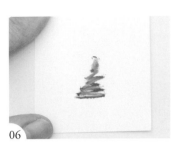

06

如圖，青綠色粉彩疊畫完成。

07

取黃綠色粉彩，並重複步驟
2-3，繪製三角形的樹形，
並疊畫在青蘋果綠粉彩上。
（註：疊畫位置可依個人喜好
調整，會形成不同的效果。）

08

如圖，黃綠色粉彩疊畫完成。

09

取墨綠色粉彩，並重複步驟
2-3，繪製三角形的樹形，
並疊畫在黃綠色粉彩上。

10

如圖，墨綠色粉彩疊畫完成，
即完成三角形樹形。

11

以深咖啡色粉彩的筆尖在三
角形樹形底部的中間繪製直
線。

12

如圖，深咖啡色直線繪製完成，即完成樹幹。

13

以黃綠色粉彩的筆尖在樹幹下方橫向塗色。

14

重複步驟13，持續向下塗色，即完成草皮。

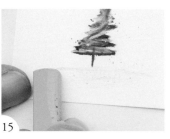

15

以青蘋果綠粉彩的筆尖在草皮上繪製線條，以加強層次感。

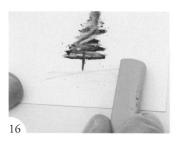

16

重複步驟15，持續在草皮上繪製線條。

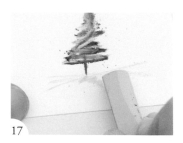

17

最後，以青蘋果綠粉彩的筆尖繪製三角形樹形的影子，並以保護膠噴灑作品即可。

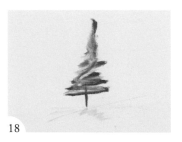

18

如圖，樹木2完成。

樹木2動態影片
QRcode

PRACTISE. 08

樹木 3

技法運用

疊色粉的旋轉上色效果、粉彩的筆尖繪製

MATERIALS 材料

畫紙（8×8cm）、化妝棉、棉花棒、保護膠

TOOLS 工具

美工刀、調色盤、軟橡皮擦、粉刷

COLOR 色號

櫻花 SAKURA

043	**065**	**073**	**080**	**097**	**142**	**144**	**148**
黃 色	青蘋果綠	草綠色	綠 色	墨綠色	巧克力色	深咖啡	褐 色

雄獅 SIMBALION

053	**051**	**047**	**032**	**041**	**026**	**016**	**011**
黃 色	青蘋果綠	草綠色	綠 色	墨綠色	巧克力色	深咖啡	褐 色

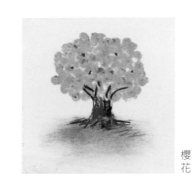

櫻花　雄獅

STEP BY STEP 步驟說明

01

以美工刀在調色盤上刮褐色粉彩，以製造色粉。

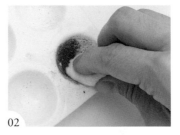

02

取已摺疊的化妝棉，並沾取褐色色粉。（註：三角形化妝棉折疊方法請參考 P.11。）

03

承步驟 2，在畫紙底部橫向塗抹上色，即完成土地。（註：可先將餘粉輕敲掉。）

41

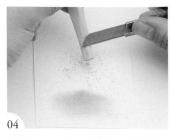

04

以美工刀在畫紙上刮黃色粉彩，以製造色粉。

05

以美工刀在畫紙上刮青蘋果綠粉彩，以製造色粉。

06

以美工刀在畫紙上刮草綠色粉彩，以製造色粉。

07

以美工刀在畫紙上刮綠色粉彩，以製造色粉。

08

以美工刀在畫紙上刮黃色粉彩，以製造色粉。

09

以美工刀在畫紙上刮墨綠色粉彩，以製造色粉。

10

如圖，色粉刮製完成，即完成疊色粉。

11

以粉刷將土地上的疊色粉往上輕刷，以免和土地混色。

12
在疊色粉上以棉花棒旋轉上色。

13
重複步驟12，依序在疊色粉上旋轉上色。

14
如圖，旋轉上色完成，即完成樹冠基底。

15
以美工刀在畫紙上刮黃色粉彩，以製造色粉。

16
以美工刀在畫紙上刮青蘋果綠粉彩，以製造色粉。

17
如圖，色粉刮製完成。

18
重複步驟12，在色粉上再次旋轉上色，以減少樹冠上的留白處。

19
如圖，二次旋轉上色完成。（註：可依個人繪製需求，調整旋轉上色的次數。）

20

將畫紙上的餘粉輕敲掉，即完成樹冠。

21

在樹冠的空隙留白處，以步驟 18 的棉花棒旋轉上色，以調整整體的美觀，加強樹冠的茂盛感。

22

以軟橡皮擦壓掉樹冠邊緣餘粉，即完成樹冠繪製。

23

以巧克力色粉彩的筆尖繪製樹幹。

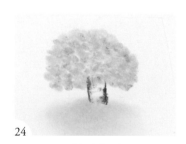

24

如圖，樹幹繪製完成。

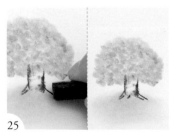

25

以巧克力色粉彩的筆尖繪製樹根。

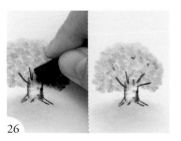

26

以巧克力色粉彩的筆尖繪製樹枝。

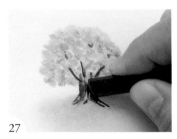

27

以巧克力色粉彩的筆尖在樹幹中心著色。

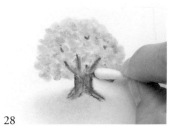

28

以乾淨棉花棒塗抹樹幹及樹枝上的著色處，使粉彩自然暈染。

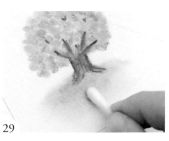

29

取步驟28的棉花棒塗抹土地，以加強層次感。

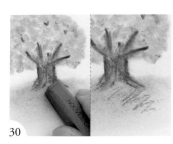

30

以褐色粉彩的筆尖在土地上繪製樹影。

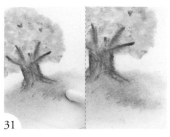

31

取步驟28的棉花棒塗抹樹影，使粉彩自然暈開。

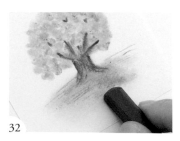

32

以深咖啡色粉彩的筆尖在土地上繪製暗部。

33

如圖，土地暗部繪製完成。

34

最後，以保護膠噴灑作品即可。

樹木3動態影片
QRcode

PRACTISE. 09

櫻花樹

技法運用
棉花棒的旋轉上色

MATERIALS 材料

畫紙（8×8cm）、棉花棒、保護膠

TOOLS 工具

美工刀、調色盤

COLOR 色號

櫻花 SAKURA

014	022	028	144	147
粉紅色	殷紅色	淺粉色	深咖啡	咖啡色

雄獅 SIMBALION

044	076	044	016	011
粉紅色	殷紅色	淺粉色	深咖啡	咖啡色

櫻花

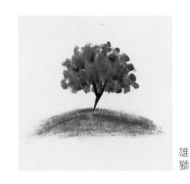
雄獅

STEP BY STEP 步驟說明

01

以美工刀在調色盤上刮咖啡色粉彩，以製造色粉。

02

以美工刀在調色盤上刮淺粉色粉彩，以製造色粉。

03

以美工刀在調色盤上刮粉紅色粉彩，以製造色粉。

04

以美工刀在調色盤上刮殷紅色粉彩,以製造色粉。

05

以棉花棒沾取咖啡色色粉。

06

承步驟5,在畫紙上橫向塗抹上色,即完成土地。

07

取已製作好的雙頭棉花棒,並輕壓棉頭。(註:雙頭棉花棒的製作方法請參考P.12。)

08

以雙頭棉花棒沾取淺粉色色粉。

09

承步驟8,在土地上方點壓上色。

10

重複步驟8-9,持續點壓上色。

11

如圖,淺粉色櫻花花冠點壓完成。

12
以雙頭棉花棒沾取粉紅色色粉。（註：不須更換乾淨棉花棒，可使疊色更自然。）

13
重複步驟9-10，以粉紅色色粉點壓上色。

14
如圖，粉紅色櫻花花冠點壓完成。

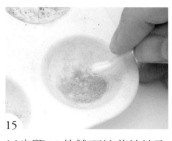

15
以步驟13的雙頭棉花棒沾取淺粉色色粉。

16
承步驟15，以淺粉色色粉調整樹冠的留白處。

17
以雙頭棉花棒另一端沾取殷紅色色粉。

18
重複步驟9-10，以殷紅色色粉點壓上色。

19
以步驟18的雙頭棉花棒沾取淺粉色色粉。

20

承步驟 19，以淺粉色色粉調整樹冠的留白處。

21

將畫紙上的餘粉輕敲掉。

22

以雙頭棉花棒調整樹冠的留白處，即完成櫻花樹叢。

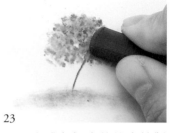

23

以深咖啡色粉彩的筆尖繪製樹幹。

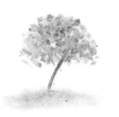

24

重複步驟 23，可重複繪製同一根樹幹，以加強線條。

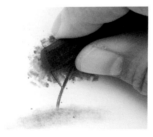

25

以深咖啡色粉彩的筆尖繪製樹幹，形成 Y 形樹幹。

26

最後，以保護膠噴灑作品即可。

櫻花樹動態影片
QRcode

彩虹、海鷗

技法運用
模板運用

M ATERIALS 材料

畫紙（8×8cm）、描圖紙（8×8cm）、膠帶、保護膠

T OOLS 工具

美工刀、切割墊、調色盤、橡皮擦、軟橡皮擦、粉刷

C OLOR 色號

櫻花 SAKURA

001 白色　004 銀灰色　021 磚紅色　037 橘色　048 鮮黃色　077 青綠色　106 道奇藍　113 深藍色

125 深紫色　089 天藍色

雄獅 SIMBALION

005 白色　009 銀灰色　001 磚紅色　002 橘色　006 鮮黃色　051 青綠色　007 道奇藍　049 深藍色

020 深紫色　008 天藍色

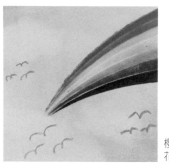
櫻花

雄獅

S TEP BY STEP 步驟說明

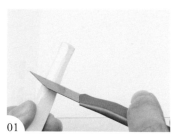
01

以美工刀在畫紙上刮白色粉彩，以製造色粉。

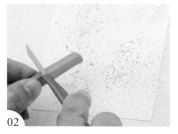
02

以美工刀在畫紙上刮天藍色粉彩，以製造色粉。

03

用手指將白色、天藍色色粉在畫紙上塗抹上色。

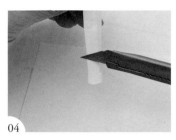

04

以美工刀在畫紙上刮白色粉彩，以製造色粉。

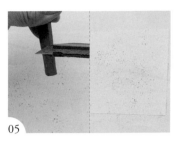

05

以美工刀在畫紙上刮道奇藍粉彩，以製造色粉。

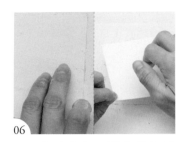

06

用手指將白色、道奇藍色粉在畫紙上塗抹上色後，將畫紙上的餘粉輕敲掉，即完成藍天。

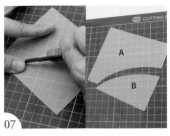

07

以美工刀在描圖紙上切一條弧線，分別為弧形模板A、B。

08

以美工刀在調色盤上刮磚紅色粉彩，以製造色粉。

09

以美工刀在調色盤上刮橘色粉彩，以製造色粉。

10

以美工刀在調色盤上刮鮮黃色粉彩，以製造色粉。

11

以美工刀在調色盤上刮青綠色粉彩，以製造色粉。

12 以美工刀在調色盤上刮深藍色粉彩，以製造色粉。

13 以美工刀在調色盤上刮道奇藍粉彩，以製造色粉。

14 以美工刀在調色盤上刮深紫色粉彩，以製造色粉。

15 將弧形模板Ａ、Ｂ分別放在畫紙（藍天）上，形成鏤空弧形。（註：弧形的鏤空寬度可視要製作的彩虹寬度而定。）

16 承步驟16，以膠帶黏貼固定弧形模Ａ、Ｂ。

17 用手指沾取磚紅色色粉。

18 承步驟17，將色粉塗抹在鏤空弧形上。

19 以粉刷輕刷掉弧形模板Ａ、Ｂ上的餘粉。（註：因模板有鏤空處，所以若餘粉敲不掉，可以粉刷輕刷掉。）

20
以軟橡皮擦將弧形模板A、B上的餘粉按壓清除。

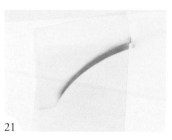

21
將弧形模板A、B從畫紙上撕除。

22
以軟橡皮擦將畫紙上的餘粉按壓清除。

23
以軟橡皮擦將弧形模板A、B上的餘粉按壓清除，以免在製作下一個弧形時混色，使顏色混濁。

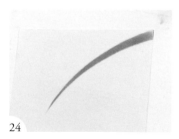

24
如圖，彩虹的紅色弧形繪製完成，並以粉刷刷掉餘粉。

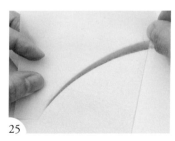

25
將弧形模板A壓放在紅色弧形上方。

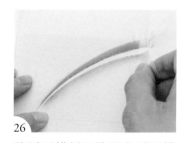

26
將弧形模板B放置在弧形模板A下側，形成鏤空弧形。
（註：用原先黏貼在模板上的膠帶固定即可。）

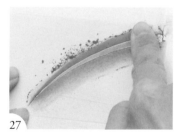

27
用手指沾取橘色色粉，並塗抹在鏤空弧形上。

28
重複步驟 18-23，橙色弧形繪製完成，並以粉刷刷掉餘粉。

29
重複步驟 25-26，將弧形模板固定好後，用手指沾取鮮黃色色粉，並塗抹在鏤空弧形上。

30
重複步驟 18-23，黃色弧形繪製完成，並以粉刷刷掉餘粉。

31
重複步驟 25-26，將弧形模板固定好後，用手指沾取青綠色色粉，並塗抹在鏤空弧形上。

32
重複步驟 18-23，綠色弧形繪製完成，並以粉刷刷掉餘粉。

33
重複步驟 25-26，將弧形模板固定好後，用手指沾取道奇藍色粉，並塗抹在鏤空弧形上。

34
重複步驟 18-23，藍色弧形繪製完成，並以粉刷刷掉餘粉。

35
重複步驟 25-26，將弧形模板固定好後，用手指分別沾取深藍色、深紫色色粉，並依序塗抹在鏤空弧形上。

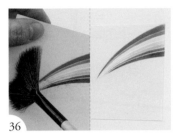

36

重複步驟 18-23，靛色、紫色弧形繪製完成，即完成彩虹，並以粉刷刷掉餘粉。

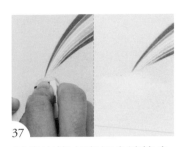

37

以橡皮擦在彩虹尖端擦白，以製作白雲。

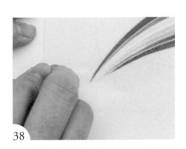

38

以軟橡皮擦在藍天四周擦白，以製造出雲靄的效果。

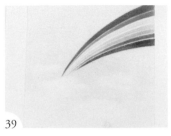

39

重複步驟 37-38，依序擦出白雲。（註：可視個人喜好決定白雲的數量。）

40

以銀灰色粉彩的筆尖畫上一條弧線。

41

承步驟 40，在弧線另一側畫上另一條弧線，即完成海鷗。

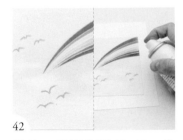

42

最後，重複步驟 40-41，依序畫出海鷗，並以保護膠噴灑作品即可。

彩虹、海鷗
動態影片
QRcode

PRACTISE. 11

月亮、沙灘、人

技法運用

漸層運用

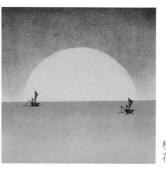

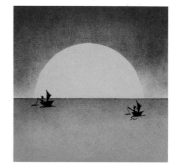

櫻花

雄獅

Ⓜ ATERIALS 材料

畫紙（12×12cm）、方形模板（6×12cm）、描圖紙（12×10cm）、保護膠

Ⓣ OOLS 工具

美工刀、膠帶、軟橡皮擦、橡皮擦、黑色代針筆、圓規

Ⓒ OLOR 色號

櫻花 SAKURA

 058　 063　 065　 089　106　108　113

土黃色　黃綠色　青蘋果綠　天藍色　道奇藍　藏青色　深藍色

雄獅 SIMBALION

 003　 014　 051　 008　007　019　049

土黃色　黃綠色　青蘋果綠　天藍色　道奇藍　藏青色　深藍色

Ⓢ TEP BY STEP 步驟說明

01

取四邊已黏貼膠帶的畫紙及方形模板。

02

將方形模板對齊畫紙後，以膠帶暫時黏貼固定，分為區塊 A、B。

03

以美工刀在區塊 B 底部邊緣刮黃綠色粉彩，以製造色粉。

04
用手指將黃綠色色粉在畫紙
上橫向塗抹上色。

05
承步驟4，用手指在膠帶黏
貼處加強按壓上色，可讓邊
線較明顯。

06
如圖，黃綠色底色繪製完成。

07
以美工刀在區塊B底部邊緣
（黃綠色底色處）刮土黃色粉
彩，以製造色粉。

08
用手指將土黃色色粉在畫紙
上橫向塗抹上色。

09
承步驟8，持續將土黃色往
上橫向塗抹，以產生疊色及
漸層的效果。

10
如圖，土黃色上色完成。

11
以美工刀在區塊B上方（未
上色處）刮青蘋果綠粉彩，
以製造色粉。

12
用手指將青蘋果綠色粉在畫紙上橫向塗抹上色。

13
承步驟12，將青蘋果綠色粉往土黃色處塗抹，以製造漸層效果。

14
以美工刀在區塊B上方（青蘋果綠處）刮天藍色粉彩，以製造色粉。

15
承步驟14，用手指將色粉在畫紙上橫向塗抹上色。

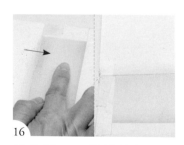

16
承步驟15，持續將色粉往土黃色處塗抹，以製造漸層效果。

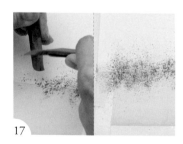

17
以美工刀在區塊B上方（天藍色處）刮藏青色粉彩，以製造色粉。

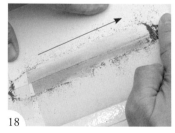

18
承步驟17，用手指將色粉在畫紙上橫向塗抹上色。

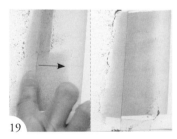

19
承步驟18，持續將色粉往土黃色處塗抹，以製造漸層效果。

20

用乾淨的手指，塗抹漸層處，使漸層的銜接點更自然。

21

如圖，銜接點調整完成。

22

以美工刀在區塊 B 下方（土黃色處）刮土黃色粉彩，以製造色粉。

23

承步驟 22，用手指將色粉在畫紙上橫向塗抹上色，以加強顏色的飽和度。

24

用乾淨的手指，塗抹漸層處，使漸層的銜接點更自然。

25

如圖，沙灘繪製完成。

26

將方形模板往區塊 B 擺放，並覆蓋住區塊 B。

27

以軟橡皮擦按壓接縫處邊緣，以清除餘粉。

28

以膠帶黏貼固定方形模板。

29

以美工刀在區塊A上方刮藏青色粉彩，以製造色粉。

30

承步驟29，用手指將色粉在畫紙上橫向塗抹上色。

31

先將畫紙轉向，再次在畫紙上橫向塗抹上色。（註：為交叉的上色法，可讓上色更均勻。）

32

如圖，藏青色底色繪製完成。

33

以美工刀在區塊A上方邊緣刮深藍色粉彩，以製造色粉。

34

承步驟33，用手指將色粉在畫紙上橫向塗抹上色。

35

先將畫紙轉向，再次在畫紙上橫向塗抹上色。

36

承步驟 35，持續橫向上色，以製造出漸層的效果。

37

如圖，漸層繪製完成。

38

以軟橡皮擦按壓接縫處邊緣，以清除餘粉。

39

將固定區塊A的膠帶撕除。

40

將方形模板翻面，覆蓋住區塊 A。

41

以道奇藍粉彩的筆尖在接縫處繪製直線，以填畫留白處，使海平面更加明顯。

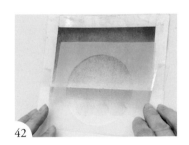

42

將方形模板蓋住區塊 B 後，取圓形模板（直徑 7 公分）放在要擦白的位置。（註：可運用圓規畫圓後，製作圓形模板。）

43

以橡皮擦將圓形模板上的鏤空處擦白。（註：若擔心模板移動，不易擦白，可以膠帶黏貼固定。）

44 如圖,月亮製作完成。

45 將圓形模板撕除。

46 將方形模板撕除。

47 以黑色代針筆畫上小船。

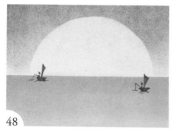

48 以黑色代針筆畫上小船和漁夫。(註:可視個人喜好繪製。)

49 將畫紙邊緣膠帶撕除。(註:可邊搖動膠帶邊撕除,以製造不規則狀邊緣。)

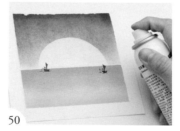

50 最後,以保護膠噴灑作品即可。

月亮、沙灘、人
動態影片
QRcode

PRACTISE. 12

立體圓球 1

技法運用
立體概念、陰影運用

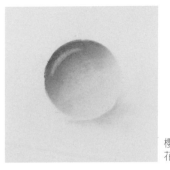

櫻花

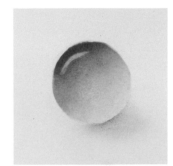

雄獅

MATERIALS **材料**

畫紙（13×13cm）、描圖紙（6×6cm）、膠帶、化妝棉、保護膠

TOOLS **工具**

圓規、美工刀、鐵製模板、橡皮擦、筆型橡皮擦、軟橡皮擦

COLOR **色號**

櫻花 SAKURA

089	106	111	004
天藍色	道奇藍	水手藍	銀灰色

雄獅 SIMBALION

008	007	007	001
天藍色	道奇藍	水手藍	銀灰色

立體圓球1動態
影片QRcode

STEP BY STEP **步驟說明**

01

將圓形鏤空模板放置在畫紙上。（註：圓形的大小視要製作的球形大小而定。）

02

以膠帶將圓形鏤空模板黏貼固定。

03

以美工刀在圓形鏤空模板的鏤空處刮天藍色粉彩，以製造色粉。

63

04 承步驟3，用手指將色粉塗抹上色。（註：須避開亮面，此作品設定右下角為亮面。）

05 承步驟4，以化妝棉塗抹色粉上色處，使粉彩自然暈染。

06 以美工刀在圓形鏤空模板的左上側刮道奇藍粉彩，以製造色粉。

07 承步驟6，用手指將色粉塗抹上色。（註：須避開亮面。）

08 承步驟7，以化妝棉塗抹色粉上色處，使粉彩自然暈染。

09 以美工刀在圓形鏤空模板的左上側刮水手藍粉彩，以製造色粉。

10 承步驟9，用手指將色粉塗抹上色。（註：須避開亮面。）

11 承步驟10，以化妝棉塗抹色粉上色處，使粉彩自然暈染後，輕敲掉畫紙上的餘粉。

12

將圓形鏤空模板撕除，並以圓形模板遮住圓形。

13

以橡皮擦擦除圓形邊緣餘粉，即完成球形製作。

14

將鐵製模板放置在球形左上角，並以筆型橡皮擦在弧型線條處擦白，以製造反光點。

15

以筆型橡皮擦調整反光點。

16

以軟橡皮擦輕壓反光點，使擦白處更為柔和。

17

取圓形模板遮住球形。（註：若擔心模板移位，可以膠帶暫時黏貼固定。）

18

以美工刀在圓形模板右下側刮銀灰色粉彩，以製造色粉。

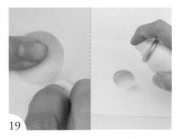

19

最後，以化妝棉將銀灰色色粉塗抹上色後，以保護膠噴灑作品即可。

立體圓球 2

技法運用

立體概念、陰影運用

M ATERIALS 材料

畫紙（13×13cm）、描圖紙（14×12cm）、膠帶、化妝棉、
保護膠

T OOLS 工具

圓規、美工刀、鐵製模板、橡皮擦、筆型橡皮擦、軟橡
皮擦

C OLOR 色號

櫻花 SAKURA

 001 白色　 097 墨綠色　 077 青綠色　 028 淺粉色　 014 粉紅色　 137 玫瑰紅　 005 暗灰色

雄獅 SIMBALION

 005 白色　 041 墨綠色　 051 青綠色　 044 淺粉色　 044 粉紅色　 023 玫瑰紅　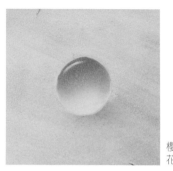 028 暗灰色

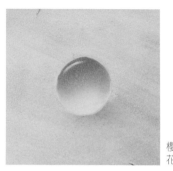
櫻花

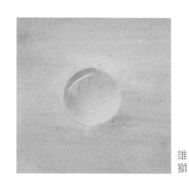
雄獅

S TEP BY STEP 步驟說明

01 以美工刀在畫紙上刮白色粉彩，以製造色粉。

02 用手指將白色色粉用力按壓塗抹上色。

03 將畫紙上的餘粉輕敲掉。（註：以白色粉彩鋪底，可降低上色後，不易擦色的狀況。）

04
以保護膠噴灑白色底色。

05
以美工刀在畫紙上刮青綠色粉彩，以製造色粉。

06
承步驟5，用手指將色粉塗抹上色。

07
如圖，青綠色色粉塗抹完成。

08
以美工刀在畫紙上刮墨綠色粉彩，以製造色粉。

09
承步驟8，用手指將色粉塗抹上色。

10
如圖，墨綠色色粉塗抹完成。

11
將畫紙上的餘粉輕敲掉，即完成綠色底色製作。

12
將圓形鏤空模板放置在畫紙上。（註：圓形的大小視要製作的球形大小而定。）

13
以膠帶將圓形鏤空模板黏貼固定。

14
以橡皮擦將圓形鏤空模板的鏤空處擦白。

15
以美工刀在圓形鏤空模板的鏤空處刮淺粉色粉彩，以製造色粉。

16
承步驟15，用手指將色粉塗抹上色。（註：須避開亮面，此作品設定右下角為亮面。）

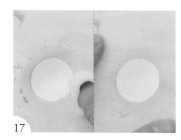

17
承步驟16，以化妝棉塗抹色粉上色處，使粉彩自然暈染，且顏色更為柔和。

18
以美工刀在圓形鏤空模板的左上側刮粉紅色粉彩，以製造色粉。

19
承步驟18，用手指將色粉塗抹上色。（註：須避開亮面。）

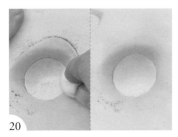

20

承步驟19，以化妝棉塗抹色粉上色處，使粉彩自然暈染，且顏色更為柔和。

21

以美工刀在圓形鏤空模板的左上側刮玫瑰紅粉彩，以製造色粉。

22

承步驟21，用手指將色粉塗抹上色。（註：須避開亮面。）

23

以筆型橡皮擦將圓形鏤空模板的邊緣擦白。

24

如圖，球形繪製完成。

25

以軟橡皮擦壓除球形邊緣的餘粉。

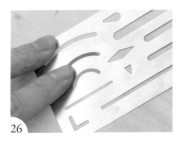

26

將鐵製模板放在球形左上角。

27

以筆型橡皮擦在弧型線條處擦白，以製造反光點。

28

以筆型橡皮擦調整反光點。

29

以軟橡皮擦輕壓反光點，使
擦白處更為柔和。

30

取圓形模板遮住球形。

31

以軟橡皮擦暫時固定圓形模
板。

32

以美工刀在圓形模板右下側
刮暗灰色粉彩，以製造色
粉。

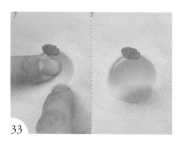

33

承步驟 32，用手指將色粉
塗抹上色，即完成陰影。

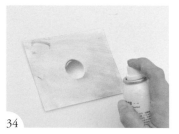

34

最後，取下模板，並以保
護膠噴灑作品即可。（註：
若黏貼軟橡皮擦處被壓白，
可用手指塗抹被壓白處，以
調整顏色。）

立體圓球2
動態影片
QRcode

PRACTISE. 14

窗簾

技法運用

模板、擦色、漸層運用

ⓂATERIALS 材料

畫紙a（14×14cm）、畫紙b（14×14cm）、膠帶、化妝棉、
棉花棒、保護膠

ⓉOOLS 工具

美工刀、剪刀、筆型橡皮擦、鐵製模板、鉛筆、色鉛筆
（綠色、藍綠色、藍色、紅色）、白色牛奶筆、粉色亮粉筆

ⒸOLOR 色號

櫻花 SAKURA

					077
001	089	108	063	065	077
白色	天藍色	藏青色	黃綠色	青蘋果綠	青綠色

雄獅 SIMBALION

		019			051
005	008	019	014	051	051
白色	天藍色	藏青色	黃綠色	青蘋果綠	青綠色

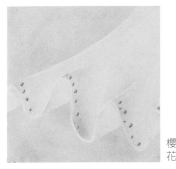

櫻花

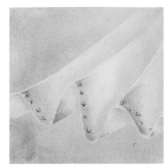

雄獅

ⓈTEP BY STEP 步驟說明

◆底色製作

01

以美工刀在畫紙a上刮白色
粉彩，以製造色粉。

02

用手指將白色色粉在畫紙a
上用力按壓塗抹上色。（註：
以白色粉彩鋪底，可降低上
色後，不易擦色的狀況。）

03

以美工刀在畫紙a上刮天藍
色粉彩，以製造色粉。

04

承步驟3，用手指將色粉在畫紙a上塗抹上色。

05

以美工刀在畫紙a上刮藏青色粉彩，以製造色粉。

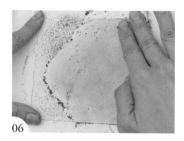

06

承步驟5，用手指將色粉在畫紙a上塗抹上色。

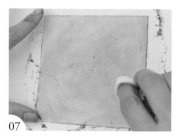

07

以化妝棉塗抹色粉，使顏色自然暈染。

◆窗簾製作

08

如圖，底色製作完成。

09

在畫紙b畫上窗簾線稿。

10

以美工刀將波浪處割開。

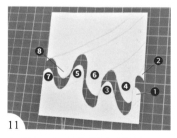

11

如圖，完成窗簾上模板、下模板，並分成8區。

12

將窗簾下模板放在畫紙a下側，並以筆型橡皮擦擦白波浪邊緣。（註：在擦白過程中，若擔心模板會移位，可以膠帶黏貼固定。）

13

將窗簾上模板、下模板以膠帶黏貼在畫紙a上。

14

以剪刀剪下區塊❶模板。

15

以筆型橡皮擦將區塊❶鏤空處往右上擦白。（註：須留1/3 ~ 2/3的空間不擦白，依區塊大小而定。）

16

將區塊❶模板對準波浪的低點。

17

承步驟16，以筆型橡皮擦將區塊❶模板上側的藍色區塊擦白。

18

以美工刀在紙上刮黃綠色粉彩，以製造色粉。（註：也可以調色盤代替紙張。）

19

取已沾取黃綠色色粉的棉花棒，在區塊❶擦白處塗抹上色。

20 以美工刀在紙上刮青蘋果綠色粉彩，以製造色粉。

21 取已沾取青蘋果綠色粉的棉花棒，在區塊❶擦白處塗抹上色。

22 如圖，區塊❶上色完成。

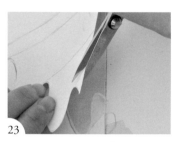

23 以剪刀剪下區塊❷模板。

24 將區塊❶模板放回區塊❶後，以膠帶黏貼固定。

25 以筆型橡皮擦將區塊❷鏤空處往右上擦白。

26 取已沾取黃綠色色粉的棉花棒，在區塊❷擦白處塗抹上色。

27 以美工刀在紙上刮青綠色色粉彩，以製造色粉。

28
取已沾取青綠色色粉的棉花
棒，在區塊❷擦白處塗抹上
色。

29
如圖，區塊❷上色完成。

30
以剪刀剪下區塊❸模板。

31
以筆型橡皮擦將區塊❸鏤空
處往右上擦白。

32
取已沾取黃綠色色粉的棉花
棒，在區塊❸擦白處塗抹上
色。

33
取已沾取青蘋果綠色粉的棉
花棒，在區塊❸擦白處塗抹
上色。

34
取已沾取青綠色色粉的棉花
棒，在區塊❸尖端塗抹上
色，以加強暗部。

35
如圖，區塊❸上色完成。

36

以剪刀剪下區塊❹模板。

37

將區塊❸模板放回區塊❸後，以膠帶黏貼固定。

38

以筆型橡皮擦將區塊❹鏤空處往右上擦白後，再將左側擦出邊緣白線。

39

取已沾取黃綠色色粉的化妝棉，在區塊❹擦白處塗抹上色。

40

取已沾取青蘋果綠色粉的化妝棉，在區塊❹擦白處塗抹上色。

41

用手指沾取青綠色色粉，並在區塊❹側邊塗抹上色，以加強暗部。

42

如圖，區塊❹上色完成。

43

以剪刀剪下區塊❺模板。

44
以筆型橡皮擦將區塊❺鏤空處往右上擦白。

45
取已沾取黃綠色色粉的化妝棉，在區塊❺擦白處塗抹上色。

46
用手指沾取青綠色色粉，並在區塊❺側邊塗抹上色，以加強暗部。

47
如圖，區塊❺上色完成。

48
以剪刀剪下區塊❻模板。

49
將區塊❺模板放回區塊❺後，以膠帶黏貼固定。

50
將區塊❹模板放回區塊❹後，以膠帶黏貼固定。（註：將模板黏回，可保護繪製好的粉彩。）

51
以筆型橡皮擦將區塊❻鏤空處往右上擦白後，再將左側擦出邊緣白線。

52 用手指沾取黃綠色色粉，並在區塊❻側邊塗抹上色。

53 用手指沾取青蘋果綠色色粉，並在區塊❻側邊塗抹上色，以加強暗部。

54 用手指沾取青綠色色粉，並在區塊❻側邊塗抹上色，以加強暗部。

55 如圖，區塊❻上色完成。

56 以剪刀剪下區塊❼模板。

57 以膠帶黏貼固定窗簾下模板。（註：若覺得模板會移動，可以膠帶黏貼固定。）

58 以筆型橡皮擦將區塊❼鏤空處往右上擦白後，再將左側擦出邊緣白線。

59 用手指沾取黃綠色色粉，並在區塊❼側邊塗抹上色。

60

用手指沾取青蘋果綠色粉，
並在區塊❼側邊塗抹上色，
以加強暗部。

61

如圖，區塊❼上色完成。

62

將區塊❼模板放回區塊❼
後，以膠帶黏貼固定。

63

以剪刀剪下區塊❽模板。

64

將區塊❻模板放回區塊❻
後，以膠帶黏貼固定。

65

以筆型橡皮擦將區塊❽鏤空
處往右上擦白後，再將左側
擦出邊緣白線。

66

用手指沾取黃綠色色粉，並
在區塊❽側邊塗抹上色。

67

用手指沾取青蘋果綠色色粉，
並在區塊❽側邊塗抹上色，
以加強暗部。

68

用手指沾取青綠色色粉,並在區塊❽側邊塗抹上色,加強暗部。

69

承步驟68,用手指往上塗抹,使漸層更為自然。

70

如圖,區塊❽上色完成。

71

將區塊6模板撕開。

72

重複步驟69,往上塗抹色粉。

73

將區塊❽模板放回畫紙上,並以筆型橡皮擦擦白邊緣線,以製造立體感。

74

重複步驟71-73,依序調整各區塊的邊緣線。

75

如圖,窗簾製作完成。

76

以綠色色鉛筆塗繪窗簾正面，
以製造暗部。

77

重複步驟**76**，依序將窗簾
正面塗繪上色。

78

以藍綠色色鉛筆塗繪窗簾背
面，以製造暗部。

79

重複步驟**78**，依序將窗簾背
面塗繪上色。

80

以藍色色鉛筆塗繪窗簾邊緣
線。

81

以藍色色鉛筆塗繪窗簾背面，
以製造反光處。

82

重複步驟**81**，依序將窗簾背
面塗繪上色。

83

如圖，窗簾細節調整完成。

84

取鐵製模板，先放在窗簾的
波浪處後，以筆型橡皮擦擦
白第 2 個圓形。

85

如圖，圓形擦白完成。

86

重複步驟 84-85，依序在窗
簾正面的波浪處擦出圓形。

87

取鐵製模板，先放在窗簾的
波浪處後，以筆型橡皮擦擦
白第 1 個圓形。

88

重複步驟 87，依序在窗簾正
面的波浪處擦出圓形。

89

重複步驟 84-88，沿著窗簾
的波浪處擦出圓形。（註：
擦白圓形的大小，可依個人
喜好選擇。）

90

以藍綠色色鉛筆塗繪圓形的
上邊緣。

91

重複步驟 90，依序在圓形的
上邊緣塗抹上色。

92

以紅色色鉛筆塗繪圓形的下邊緣。

93

重複步驟92，依序在圓形的下邊緣塗繪上色。

94

以粉色亮粉筆塗繪圓形的下邊緣，以加強立體感。

95

重複步驟94，依序在圓形的下邊緣塗繪上色。

96

以白色牛奶筆塗繪圓形的中間，以加強層次。

97

重複步驟96，依序在圓形的中間塗繪上色。

98

最後，以保護膠噴灑作品即可。

窗簾動態影片
QRcode

PRACTISE. 15

水滴

技法運用
單色系堆疊及擦白運用

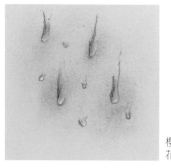

櫻花

雄獅

Ⓜ ATERIALS 材料

畫紙（7×7cm）、化妝棉、棉花棒、保護膠

Ⓣ OOLS 工具

美工刀、色鉛筆（黑色、白色）、白色牛奶筆、筆型橡皮擦

Ⓒ OLOR 色號

櫻花 SAKURA

002　003　004　005

亮灰色　淺灰色　銀灰色　暗灰色

雄獅 SIMBALION

 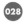

009　009　009　028

亮灰色　淺灰色　銀灰色　暗灰色

Ⓢ TEP BY STEP 步驟說明

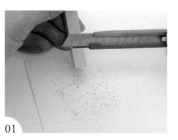

01

以美工刀在畫紙上刮亮灰色粉彩，以製造色粉。

02

承步驟1，以化妝棉將色粉塗抹上色，即完成灰色底色製作。

84

03
以美工刀在畫紙上刮淺灰色粉彩，以製造色粉。（註：此處刮色粉的位置，為預計繪製水滴位置。）

04
承步驟3，用手指將色粉塗抹上色。

05
重複步驟3-4，以美工刀刮暗灰色色粉並塗抹上色，以增加層次感。

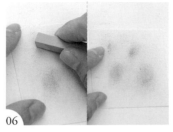

06
以銀灰色粉彩的筆尖繪製第一滴的水滴暗部。

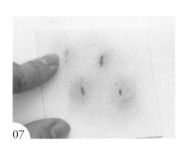

07
重複步驟6，以銀灰色粉彩的筆尖繪製剩餘的水滴暗部。

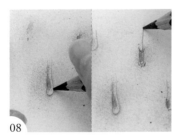

08
以黑色色鉛筆繪製出水滴形的輪廓。

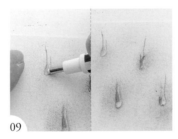

09
以筆型橡皮擦將水滴形底部擦白，作為反光點。

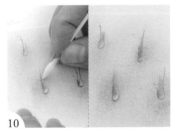

10
以棉花棒塗抹水滴形輪廓，使色鉛筆的線條更為柔和。

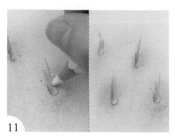

11
以白色色鉛筆繪製水滴形右側，為水滴亮部。

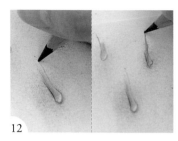

12
以黑色色鉛筆加強繪製水滴形輪廓。

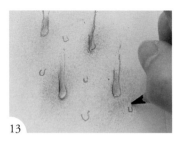

13
以黑色色鉛筆繪製倒U形，為小水滴。

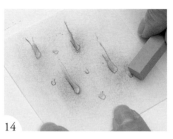

14
以銀灰色粉彩的筆尖繪製小水滴暗部。

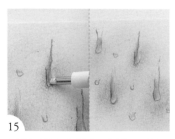

15
以筆型橡皮擦將水滴形底部再次擦白，加強反光點。

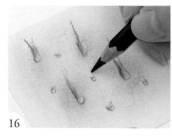

16
以黑色色鉛筆加強繪製小水滴輪廓。

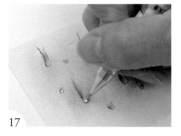

17
最後，以白色牛奶筆繪製水滴形底部，使反光點更為明顯後，以保護膠噴灑作品即可。

水滴動態影片
QRcode

紙製品創意 DIY

Paper Product Ideas DIY

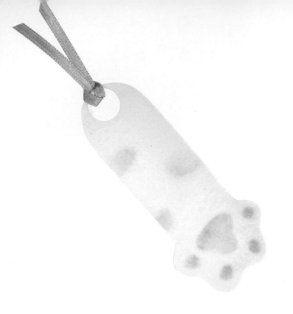

01
BOOKMARK

貓咪
書籤

MATERIALS 材料

畫紙（15×8cm）、描圖紙（13×6cm）、白紙（可依以下製作尺寸準備）、膠帶、棉花棒、圓形加強圈、亮面冷裱膜、粉色緞帶

TOOLS 工具

美工刀、剪刀、鉛筆、筆型橡皮擦、尺、50元硬幣、切割墊

COLOR 色號

 白色 亮灰色 淺粉色 粉紅色 土黃色 咖啡色

STEP BY STEP 步驟說明

Ⓐ 模板製作

01

在白紙的底部繪製寬2.5公分的橫線。

02

承步驟1，在約1.25公分處繪製A點。

03

以A點為基準，繪製10公分直線。

04

承步驟3，在6公分處繪製B點。

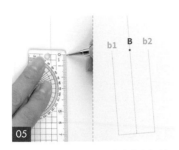

05

以鉛筆在B點兩側繪製直線，為b1、b2線。（註：b1、b2線與B點等高。）

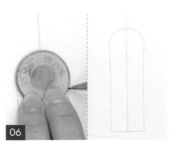

06

將50元硬幣放在b1、b2線頂端後，順著50元硬幣的輪廓繪製圓形。

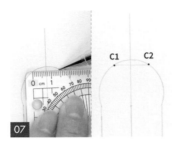

07

在圓形上方的1.5公分處繪製橫線，形成C1、C2點。

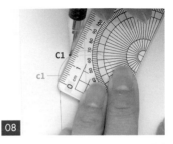

08

以C1點為基準，往下繪製1.4公分的斜直線，為c1線。

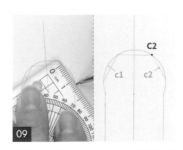

09

重複步驟8，完成C2點的斜直線繪製，為c2線。

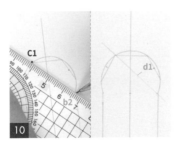

10

以尺對準C1點和b2線頂端後，繪製斜直線，為d1線。

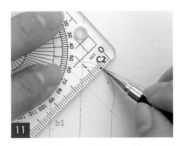

11

以尺對準C2點和b1線頂端後，繪製斜直線，為d2線。

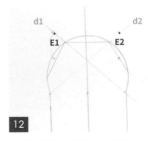

12

以圓形為起點，分別在d1、d2線往外0.5公分處，繪製E1、E2點。

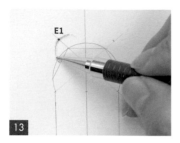

13

以E1點為起點，以鉛筆繪製半圓形。

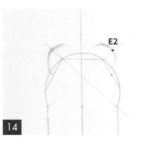

14

重複步驟13，完成E2點的半圓形繪製。

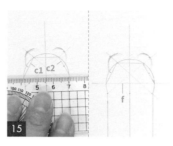

15

以尺對準c1、c2線尾端後，繪製橫線，為f線。

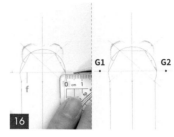

16

以步驟6圓形為起點，分別在f線兩側、往外0.5處，繪製G1、G2點。

17

重複步驟13，完成G1點的半圓形繪製。

18

先將畫紙翻轉後，再重複步驟13，完成G2點的半圓形繪製。

19

在半圓形間的空隙，繪製弧線，形成波浪形線條。

20

如圖，貓掌輪廓繪製完成。

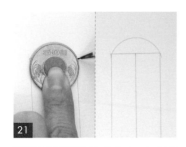

21

將50元硬幣放在b1、b2線尾端後，順著50元硬幣的輪廓繪製半圓形。

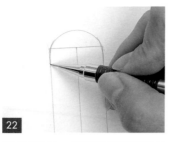

22

承步驟21，修順半圓形與直線的接點，即完成貓手臂。

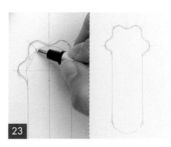

23

以筆型橡皮擦擦掉鉛筆線。

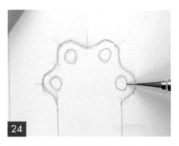

24

在波浪形線條的凸面繪製4個圓形。

25

在圓形下方繪製山丘形。

26

如圖，肉球繪製完成。

27

在貓手臂兩側繪製花紋。

28

在貓手臂底部繪製小圓形，以預留小孔洞位置。

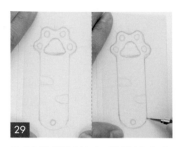

29

先將描圖紙放在貓掌輪廓上方後,依照鉛筆線描繪出貓掌圖形。

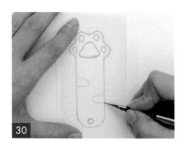

30

如圖,貓掌描繪完成。

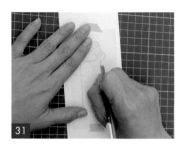

31

以膠帶將貓掌描圖紙在畫紙上黏貼固定後,以美工刀順著鉛筆線割下貓掌模板。

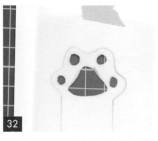

32

承步驟31,將肉球割除。

Ⓑ 肉球、花紋製作

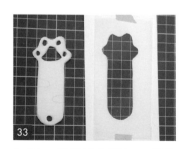

33

如圖,貓掌鏤空模板、貓掌模板製作完成。

34

以膠帶將貓掌鏤空模板在畫紙上黏貼固定。

35

以美工刀在貓掌鏤空模板的鏤空處刮白色粉彩,以製造色粉。

36

用手指將白色色粉用力按壓塗抹上色。(註:以白色粉彩鋪底,可降低上色後不易擦色的狀況。)

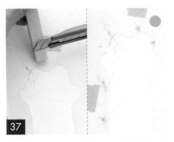

37
以美工刀在貓掌鏤空模板的左側刮亮灰色粉彩，以製造色粉。

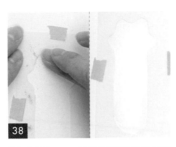

38
承步驟37，用手指將色粉塗抹上色，以製作陰影。

39
將貓掌模板放入貓掌鏤空模板的鏤空處，並以膠帶黏貼固定。

40
以美工刀在貓掌模板的肉球處刮淺粉色粉彩，以製造色粉。

41
承步驟40，以棉花棒將色粉塗抹上色，即完成肉球底色製作。

42
以美工刀在紙上刮粉紅色粉彩，以製造色粉。

43
以棉花棒沾取粉紅色色粉，並在肉球處塗抹上色，以加強層次感。

44
如圖，肉球繪製完成。

45

將貓掌模板撕除。

46

以剪刀剪去貓掌模板的花紋處後，放回貓掌鏤空模板的鏤空處。

47

以美工刀在紙上刮土黃色粉彩，以製造色粉。

48

以美工刀在紙上刮咖啡色粉彩，以製造色粉。

49

以棉花棒沾取土黃色色粉，並在花紋處塗抹上色。

50

以棉花棒沾取咖啡色色粉，並在花紋處塗抹上色。

51

將貓掌模板撕除。

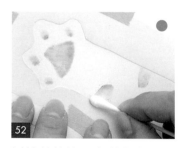

52

以棉花棒沾取土黃色色粉，並塗抹花紋邊緣，使邊緣更加柔和。

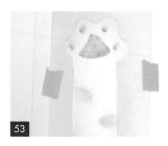

53 如圖，花紋繪製完成。

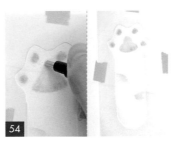

54 以筆型橡皮擦擦除餘粉。

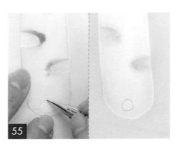

55 將貓掌模板放入貓掌鏤空模板的鏤空處後，繪製圓形。

56 取下貓掌模板後，以美工刀割除圓形，以製作小孔洞。（註：也可以打洞器打洞。）

ⓒ 裝飾、加工

57 以棉花棒沾取土黃色色粉，任意塗抹出花紋。

58 將貓掌鏤空模板撕除。

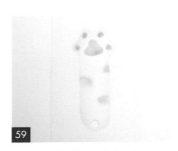

59 如圖，貓掌主體完成。

60 以亮面冷裱膜貼住貓掌主體。

61 承步驟60，將亮面冷裱膜貼平。

62 以剪刀沿著貓掌主體邊緣剪下多餘的亮面冷裱膜。

63 取圓形加強圈，並貼在小孔洞上方。

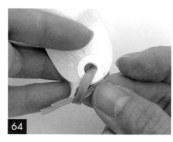

64 取對折粉色緞帶，並穿過小孔洞。

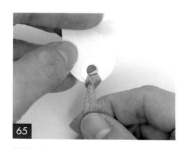

65 將粉色緞帶尾端穿過對折處後，拉緊。

66 最後，以剪刀剪去多餘粉色緞帶即可。

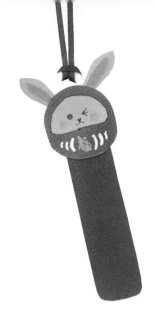

O2
BOOKMARK
|

兔形不倒翁書籤

MATERIALS 材料

畫紙（可依以下製作尺寸準備）、雙面膠、膠帶、棉花棒、白膠、保護膠、圓形加強圈、紅色緞帶

TOOLS 工具

美工刀、剪刀、鉛筆、筆型橡皮擦、尺、1元硬幣、10元硬幣、色鉛筆（粉紅色、黑色）、黑色代針筆、金蔥筆、白色牛奶筆

COLOR 色號

 淺粉色 殷紅色 粉紅色 鐵灰色

STEP BY STEP 步驟說明

Ⓐ 模板製作

01 在畫紙的底部2.5公分處，繪製A點。

02 以A點為基準，繪製2.6公分直線，為b1線。

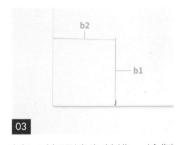

03 以b1線頂端為基準，繪製橫線，為b2線，形成長方形❶。

04 在畫紙的底部1.6公分處，繪製C點。

05 以C點為基準，繪製7公分直線，為d線。

06 在d線上6公分處，繪製F點。

07 以F點為起點，繪製橫線，形成長方形❷。

08 以鉛筆在長方形❷上方的直角處，繪製弧線。

09 承步驟8，以筆型橡皮擦順著弧線將直角擦除。

10 取10元硬幣抵住長方形❶左上角，並繪製弧線。

11 重複步驟10，完成右上角的弧線繪製。

12 取1元硬幣抵住長方形❶左下角，並繪製弧線。

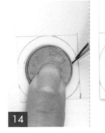

13

重複步驟12,完成右下角的弧線繪製。

14

將1元硬幣放置在長方形❶中間,並繪製半圓形。

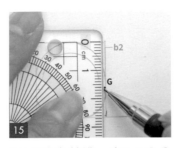

15

以b2線為基準,在1.6公分處繪製G點。

16

以G點為基準,在半圓形下方繪製橫線。

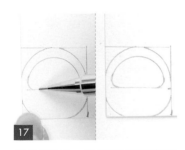

17

承步驟16,繪製弧線將半圓形與橫線的縫隙接起,為不倒翁線稿。

18

以剪刀剪下不倒翁線稿。

19

準備兩張畫紙,約與不倒翁線稿的大小相同。

20

承步驟19,將兩張畫紙疊在不倒翁線稿後方,並以膠帶黏貼固定。

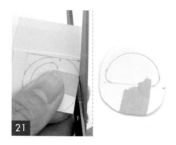

21 以剪刀順著不倒翁線稿的鉛
筆線剪去多餘畫紙。

22 取出中間的畫紙，為不倒翁
背面模板，備用。

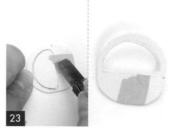

23 以美工刀順著不倒翁臉形線
稿的鉛筆線割下畫紙。

24 如圖，不倒翁正面模板、不
倒翁背面模板製作完成。

25 以膠帶將不倒翁正面模板在
畫紙上黏貼固定。

26 在不倒翁正面模板右側繪製
1.3公分的斜線h1。

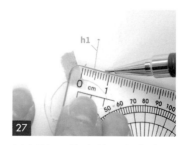

27 以斜線h1為中線，在左右兩
側0.4公分處，繪製記號點。

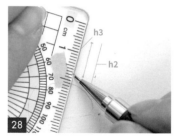

28 承步驟27，以記號點為基準，
分別繪製斜線h2、h3。

29

以斜線h2、h3為基準，繪製兔耳，並以筆型橡皮擦將多餘的鉛筆線擦除。

30

取下不倒翁正面模板，並將兔耳下方線條延伸繪製，以預留黏貼處。

31

先將兔耳兩側過多畫紙剪下後，再準備兩張畫紙。

32

以剪刀剪齊畫紙其中一側後，以膠帶黏貼固定。

Ⓑ 不倒翁主體製作

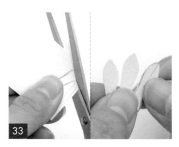

33

以剪刀順著兔耳的鉛筆線剪去多餘畫紙。

34

如圖，兔耳模板製作完成。

35

以膠帶將不倒翁背面模板在畫紙上黏貼固定。

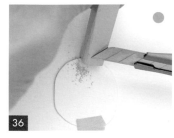

36

以美工刀在不倒翁背面模板刮淺粉色粉彩，以製造色粉。

37

承步驟36，用手指將色粉塗抹上色。

38

如圖，不倒翁背面模板上色完成。

39

以美工刀在不倒翁正面模板上刮殷紅色粉彩，以製造色粉。

40

承步驟39，用手指將色粉塗抹上色。

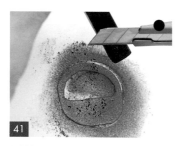

41

以美工刀在不倒翁正面模板上刮鐵灰色粉彩，以製造色粉。

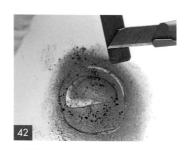

42

以美工刀在不倒翁正面模板上刮殷紅色粉彩，以製造色粉。

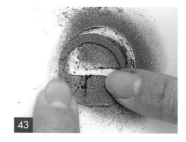

43

用手指將鐵灰色、殷紅色色粉塗抹上色，以製作暗紅色效果。

44

如圖，不倒翁正面模板上色完成。

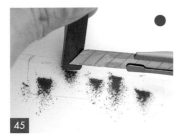

45

以美工刀在長方形❷上方刮殼紅色粉彩，以製造色粉。

46

承步驟45，用手指將色粉塗抹上色。

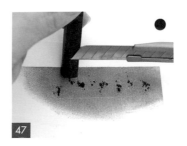

47

以美工刀在長方形❷上方刮鐵灰色粉彩，以製造色粉。

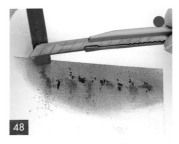

48

以美工刀在長方形❷上方刮殼紅色粉彩，以製造色粉。

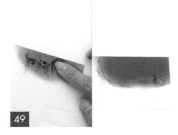

49

用手指將鐵灰色、殼紅色色粉塗抹上色，以製造暗紅色效果。

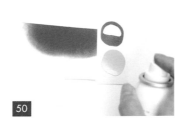

50

以保護膠噴灑模板。

51

以剪刀順著長方形❷的鉛筆線剪去多餘畫紙。

52

如圖，書籤主體完成。

53 以美工刀在兔耳模板刮淺粉色粉彩，以製造色粉。

54 承步驟53，用手指將色粉塗抹上色。

55 以粉紅色粉彩的筆尖在兔耳模板上繪製直線。

56 承步驟55，以棉花棒將粉紅色粉彩推開，以繪製耳窩處。

© 裝飾、加工

57 承步驟56，以粉紅色色鉛筆加強塗抹耳窩處，增加層次感。

58 以保護膠噴灑兔耳模板。

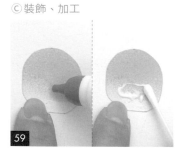

59 以白膠塗抹不倒翁背面模板下方，並以棉花棒塗抹均勻。（註：較不會溢膠。）

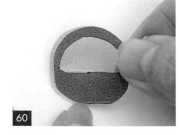

60 承步驟59，將不倒翁正面模板放置在白膠上方，並按壓黏貼。

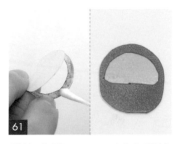

61

重複步驟59-60，以白膠塗抹不倒翁正面模板的邊緣，並按壓黏貼。

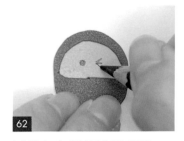

62

以黑色色鉛筆繪製眼睛。

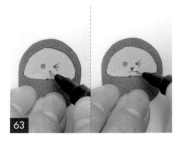

63

以黑色代針筆繪製鼻子及嘴巴。

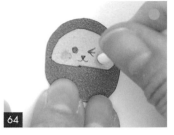

64

先以棉花棒沾取淺粉色色粉後，再旋轉棉花棒壓畫出圓形。（註：可在任1張紙上以美工刀刮淺粉色粉彩，以製造色粉。）

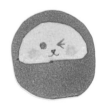

65

如圖，不倒翁主體完成。

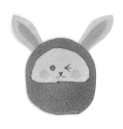

66

將兔耳模板放置在不倒翁主體下方，以確認預計擺放位置。

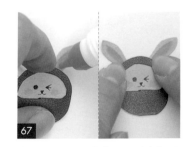

67

在不倒翁主體背面，以白膠塗抹步驟66預計擺放位置後，按壓黏貼，即完成兔形不倒翁主體。

68

取兩個圓形加強圈，並將黏貼處對黏，以製作吊圈。

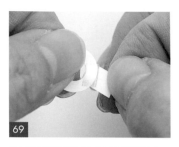

69 以雙面膠黏貼在吊圈下方。

70 承步驟69，將吊圈黏貼在兔形不倒翁主體背面。

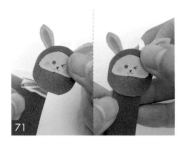

71 先以白膠塗抹書籤主體上方後，再將兔形不倒翁主體黏貼在白膠上方。

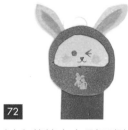

72 以金蔥筆在兔形不倒翁下方寫上「福」字。

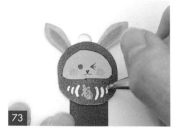

73 以白色牛奶筆在福字兩側，分別繪製三條弧線。

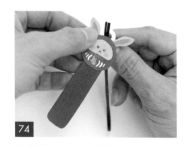

74 取對折紅色緞帶，並穿過小孔洞。

75 將紅色緞帶尾端穿過對折處後，拉緊。

76 最後，以剪刀剪去多餘紅色緞帶即可。

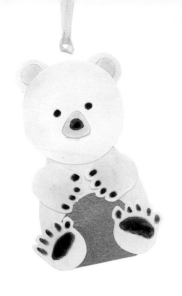

北極熊
書籤

MATERIALS 材料

畫紙（可依以下製作尺寸準備）、藍色花紋色紙、雙面膠、
保護膠、棉花棒、白膠、口紅膠、圓形加強圈、藍色緞帶

TOOLS 工具

美工刀、剪刀、鉛筆、尺、筆型橡皮擦、黑色色筆、黑色
色鉛筆、1元硬幣、5元硬幣、圓規、圈圈板

COLOR 色號

 亮灰色　 天藍色　 黑色

STEP BY STEP 步驟說明

Ⓐ 模板製作

01

先在畫紙上繪製5.4公分的
橫線後，分別在0公分（A1
點）、1.7公分（A2點）、5.4
公分（A3點）做記號。

02

以A2點為基準，繪製5.4公
分的直線，為b1線。（註：
可稍微凸出b1線預計繪製長
度，作為後續繪製使用。）

03

以b1線為中心點，繪製4.4
公分的橫線，為b2線。

04

以A1點為基準，繪製與b2
線等高的斜直線。

05

以A3點為基準，繪製與b2線等高的斜直線。

06

如圖，梯形繪製完成。

07

以1元硬幣抵住梯形左下角，並繪製弧線。

08

以1元硬幣抵住梯形右下角，並繪製弧線。

09

以鉛筆繪製梯形上側兩角弧線，約0.5公分。

10

以鉛筆繪製弧線，將步驟7-9的弧線接起。

11

如圖，身體線稿繪製完成。

12

在畫紙上繪製5.4公分的橫線，並在1.7公分處做記號，為圓心。

13

承步驟12，以圓心為基準，繪製圓形。

14

如圖，頭部線稿繪製完成。

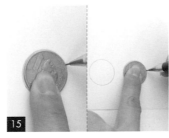

15

以5元硬幣為輔助，共繪製4個圓形。

16

如圖，圓形❶～❹完成。

17

以1元硬幣為輔助，共繪製4個圓形。

18

如圖，耳朵線稿完成，為耳朵❶～❹。

19

以圈圈板為輔助，共繪製3個圓形，其中2個圓形為耳窩，為耳窩❶～❷。

20

任取步驟19一個圓形，繪製成三角形，為吻部。

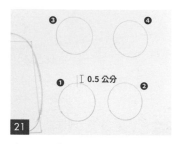

21 在圓形❶上方0.5公分處繪製直線。

22 重複步驟21，分別在圓形❷～❹上方繪製直線。

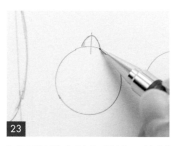

23 以圓形❶直線為基準，繪製倒U形。

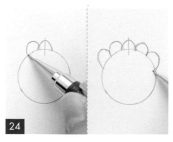

24 重複步驟23，在倒U形兩側，分別繪製2個倒U形。

25 以鉛筆順著圓形❶右側繪製曲線，為腳窩，即完成左腳掌。

26 重複步驟23-25，繪製右腳掌。

27 以筆型橡皮擦擦掉腳掌的鉛筆線。

28 以鉛筆在圓形❸直線的左側繪製倒U形。

29

重複步驟28，在圓形❸直線的兩側，共繪製2個倒U形。

30

以鉛筆順著圓形❸兩側繪製弧線，即完成手掌。

31

以筆型橡皮擦擦掉鉛筆線。

32

重複步驟28-31，共完成2個手掌。

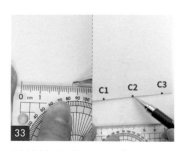

33

以鉛筆在畫紙上0公分（C1點）、2.8公分（C2點）、5.4公分（C3點）做記號。

34

以C2點為基準，繪製3.5公分的直線，為d線。

35

以d線為基準，繪製倒U形，為熊肚。

36

取藍色花紋色紙，與繪製熊肚的畫紙交疊後，順著熊肚線稿的鉛筆線剪去多餘畫紙。

37

以剪刀將熊肚兩側尖角端剪出弧度。

38

如圖,熊肚模板完成。

39

以剪刀剪下頭部、身體、手掌、腳掌、耳朵、耳窩、吻部模板。(註:若要製作雙面,則須準備2份,本作品為雙面。)

40

以美工刀在頭部模板❶～❷上刮亮灰色粉彩,以製造色粉。

41

承步驟40,用手指將色粉塗抹上色。

42

以保護膠噴灑頭部模板❶～❷,以定粉。

43

以美工刀在身體模板❶～❷上刮亮灰色粉彩,以製造色粉。

44

承步驟43,用手指將色粉塗抹上色。

45

以保護膠噴灑身體模板❶～
❷，以定粉。

46

以美工刀在腳掌模板❶～❹
上刮亮灰色粉彩，以製造色
粉。

47

承步驟46，用手指將色粉塗
抹上色。

48

以保護膠噴灑腳掌模板❶～
❹，以定粉。

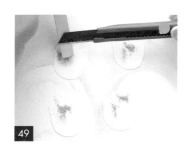

49

以美工刀在手掌模板❶～❹
上刮亮灰色粉彩，以製造色
粉。

50

承步驟49，用手指將色粉塗
抹上色。

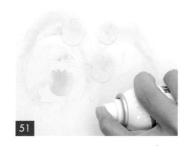

51

以保護膠噴灑手掌模板❶～
❹，以定粉。

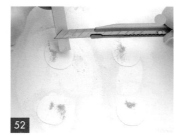

52

以美工刀在耳朵模板❶～❹
上刮亮灰色粉彩，以製造色
粉。

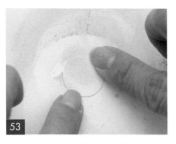

53

承步驟52，用手指將色粉塗抹上色。

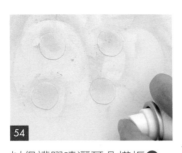

54

以保護膠噴灑耳朵模板❶～❹，以定粉。

55

以美工刀在耳窩模板❶～❹、吻部模板❶～❷刮天藍色粉彩，以製造色粉。

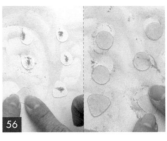

56

承步驟55，用手指將色粉塗抹上色，並以保護膠噴灑耳窩模板❶～❹、吻部模板❶～❷。

Ⓒ 裝飾、加工

57

以白膠塗抹耳朵模板❶中間。

58

將耳窩❶模板放置在白膠上方，並按壓黏貼，即完成耳朵❶。

59

重複步驟57-58，完成耳朵❶～❹。

60

將臉部模板❶放置在耳朵❶～❷下方，以確認預計擺放位置。

61

在耳朵❶～❷下側，以白膠塗抹步驟60預計擺放位置後，按壓黏貼，即完成頭部主體❶。

62

重複步驟60-61，完成頭部主體❶～❷。

63

以口紅膠塗抹身體模板❶上方。

64

承步驟63，將頭部主體❶放置在口紅膠上方，並按壓黏貼，即完成北極熊主體❶。

65

將北極熊主體❶翻面，並以口紅膠塗抹身體模板❶背面。

66

承步驟65，將身體模板❷放置在口紅膠上方，並按壓黏貼。

67

取兩個圓形加強圈，並將黏貼處對黏，以製作吊圈。

68

以雙面膠黏貼吊圈下方後，黏貼在頭部主體❶（背面）上方。

69

以口紅膠塗抹頭部主體❶背面。

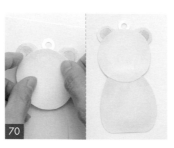

70

承步驟69，將頭部主體❷放置在口紅膠上方，並按壓黏貼，即完成雙面北極熊主體。

71

以白膠塗抹雙面北極熊主體腹部。

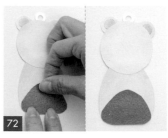

72

承步驟71，將熊肚模板放置在白膠上方，並按壓黏貼。

73

將手掌和腳掌模板❶～❷放置在熊肚模板兩側，以確認預計擺放位置。

74

在手掌和腳掌模板❶～❷背面，以白膠塗抹步驟73預計擺放位置後，按壓黏貼。

75

以白膠塗抹吻部模板❶後，黏貼至臉部下側。

76

以美工刀在紙上刮黑色粉彩，以製造色粉。

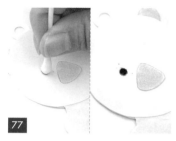

77

以棉花棒按壓黑色色粉，並在吻部兩側旋轉棉花棒，以壓畫出圓形。

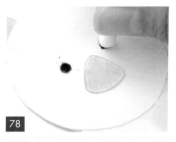

78

重複步驟77，完成熊眼繪製。

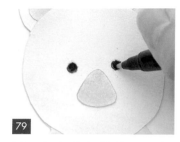

79

以黑色色筆勾勒熊眼輪廓，並調整形狀及留白處。

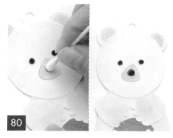

80

以棉花棒按壓黑色色粉，並在吻部中間旋轉棉花棒，以壓畫出圓形，即完成鼻子。

81

以黑色色筆勾勒鼻子輪廓，並調整形狀及留白處。

82

以棉花棒按壓黑色色粉，並在手掌頂端以棉花棒壓畫出圓形，即完成左手掌的熊指甲。

83

重複步驟82，完成右手掌的熊指甲。

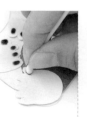

84

以棉花棒按壓黑色色粉，並在腳掌頂端以棉花棒壓畫出圓形，即完成左腳掌的熊指甲。

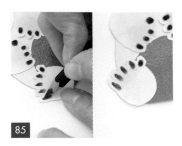

85

先以黑色色鉛筆調整左腳掌的熊指甲形狀後，再填補留白處。

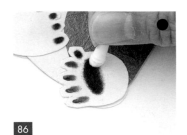

86

以棉花棒按壓黑色色粉，並在左腳掌的熊指甲下方以棉花棒繪製橢圓形，即完成左腳掌的肉球。

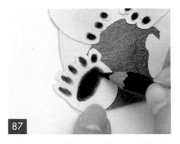

87

以黑色色鉛筆調整左腳掌的肉球形狀，並填補留白處。

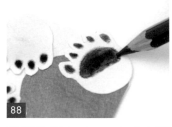

88

重複步驟84-87，完成右腳掌的熊指甲、肉球繪製。

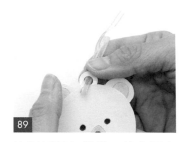

89

取對折藍色緞帶，並穿過小孔洞。

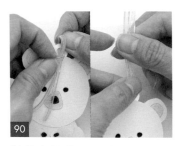

90

將藍色緞帶尾端穿過對折處後，拉緊。

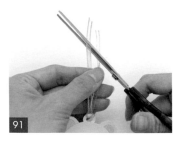

91

最後，以剪刀剪去多餘藍色緞帶即可。

92

最後，重複步驟71-88，完成另一面北極熊製作即可。

兔子書籤

MATERIALS 材料

畫紙（可依以下製作尺寸準備）、粉色花紋色紙、雙面膠、保護膠、棉花棒、化妝棉、白膠、口紅膠、圓形加強圈、粉色緞帶、不凋繡球花

TOOLS 工具

美工刀、剪刀、鉛筆、尺、黑色色鉛筆、1元硬幣、10元硬幣、50元硬幣

COLOR 色號

 米黃色　 淺粉色　 黑色　 殷紅色　 粉紅色

STEP BY STEP 步驟說明

Ⓐ 模板製作

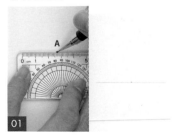

01 在畫紙上繪製5.4公分的橫線，並在1.7公分處繪製A點。

02 以10元硬幣抵住A點，繪製圓形❶。

03 重複步驟2，繪製圓形❷。

04 以鉛筆從A點往上0.2公分處，繪製B點。

05

以50元硬幣抵住B點，繪製圓形❸。

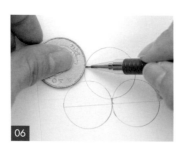

06

以50元硬幣抵住圓形❶、圓形❸的交界處，並繪製弧形。

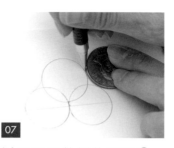

07

以50元硬幣抵住圓形❷、圓形❸的交界處，並繪製弧形。

08

以直尺抵住圓形❶、圓形❷的底部，並繪製直線，即完成兔頭雛形。

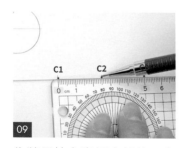

09

先將尺放在畫紙底部後，在0公分（C1點）、2.25公分（C2點）、5公分（C3點）做記號。

10

以C3點為基準，繪製4.2公分的直線，為d1線。（註：可稍微凸出d1線預計繪製長度，作為後續繪製使用。）

11

以d1線為中心點，繪製4.6公分的橫線，為d2線。

12

在d2線左右兩端繪製直線。

13

在d1線上找到1.2公分處，
繪製E點。

14

以E點為基準，繪製橫線，
為f線，形成田形。

15

以1元硬幣抵住田形左上角，
並繪製弧線。

16

重複步驟15，依序將田形的
4角繪製弧線。

17

以鉛筆修順弧線與直線的交
界處，為身體雛形。

18

在畫紙上繪製2.4公分的直
線，為g1線。

19

以g1線為中心點，分別在
0.5公分處繪製H1、H2點。

20

在g1線頂端繪製1.4公分的
橫線，為g2線。

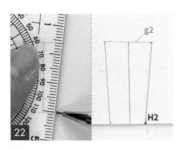

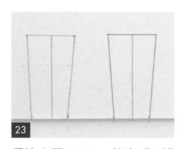

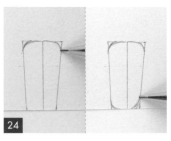

以尺為輔助,將H1點與g2線左端連接,並繪製斜線。

以尺為輔助,將H2點與g2線右端連接,並繪製斜線,即完成梯形。

重複步驟18-22,共完成2組梯形。

以鉛筆在梯形的4角繪製弧線。

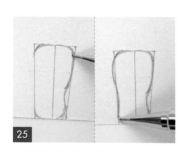

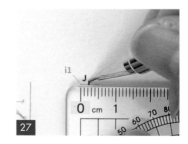

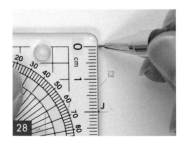

以鉛筆在梯形的左右兩邊繪製曲線,為腳部。

重複步驟24-25,共完成2個腳部。

在畫紙上繪製0.5公分的i1線,並在0.25公分處繪製J點。

以J點為基準,繪製2公分的直線,為i2線。

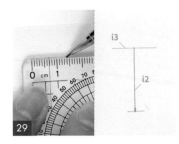

29 在i2線頂端繪製1.4公分的橫線，為i3線。

30 以尺為輔助，將i2線與i3線左端連接，並繪製斜線。

31 以尺為輔助，將i2線與i3線右端連接，並繪製斜線，為梯形。

32 在i1線底端繪製弧線。

33 以1元硬幣抵住i3線，並繪製弧線。

34 以鉛筆在梯形的左右兩邊繪製弧線，為手部。

35 重複步驟27-34，共完成2個手部。

36 先在畫紙上繪製3.8公分的橫線後，分別在0公分（K1點）、3.8公 分（K2點）、1公分（K3點）做記號。

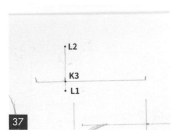
37

以K3點為基準，往下繪製0.3公分的直線（L1點）；往上繪製1.2公分的直線（L2點）。

38

在L1點左側繪製1公分橫線，為m1線。

39

承步驟38，以橫線為基準，往上繪製1公分的直線，為m2線。

40

在L2點右側繪製2公分橫線，為m3線。

41

將m3線與K2點連接，並繪製斜線。

42

將m2線與L2點連接，並繪製斜線。

43

以1元硬幣抵住步驟42斜線，並繪製弧形。

44

以鉛筆在步驟41的斜線側邊，繪製弧線。

45

將畫紙轉向，並順著步驟44的弧線，繪製曲線，為耳朵。

46

重複步驟36-45，共完成2個耳朵。

47

在畫紙上0公分（N1點）、2公分（N2點）、4公分（N3點）做記號。

48

以N2點為基準，繪製2公分的直線，為o線。

49

以o線為基準，繪製倒U形，為兔肚。

50

將身體雛形的弧線處接起，並繪製弧線，形成半圓形身體。

51

取粉色花紋色紙，與繪製兔肚的畫紙交疊後，順著兔肚線稿的鉛筆線剪去多餘畫紙，並將兩側尖角端剪出弧度，即完成兔肚模板

52

以剪刀剪下頭部、身體、手部、腳部模板各2個；耳朵模板各4個。

53

以美工刀在頭部模板❶～❷上刮米黃色粉彩，以製造色粉。

54

承步驟53，用手指將色粉塗抹上色。

55

以保護膠噴灑頭部模板❶～❷，以定粉。

56

以美工刀在手部和腳部模板❶～❷刮米黃色粉彩，以製造色粉。

57

承步驟56，用手指將色粉塗抹上色，並噴灑保護膠，以定粉。

58

以美工刀在身體模板❶～❷上刮米黃色粉彩，以製造色粉。

59

承步驟58，用手指將色粉塗抹上色。

60

以保護膠噴灑身體模板❶～❷，以定粉。

61 以美工刀在耳朵模板❶～❹上刮米黃色粉彩，以製造色粉。

62 承步驟61，用手指將色粉塗抹上色。

63 以保護膠噴灑耳朵模板❶～❹，以定粉。

64 以美工刀在紙上刮黑色粉彩，以製造色粉。

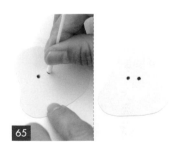

65 以棉花棒按壓黑色色粉後，在頭部模板❶兩側旋轉棉花棒，以壓畫出圓形，即完成兔眼繪製。

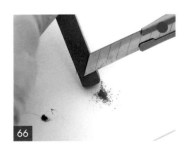

66 以美工刀在紙上刮殷紅色粉彩，以製造色粉。

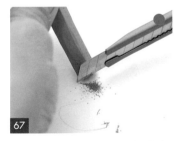

67 以美工刀在紙上刮粉紅色粉彩，以製造色粉。

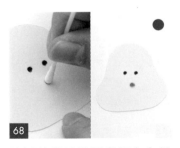

68 先以棉花棒按壓殷紅色色粉後，在兔眼下方旋轉棉花棒，以壓畫出圓形，即完成兔鼻繪製。

85

承步驟84，將身體模板❷放置在口紅膠上方，並按壓黏貼，即完成身體主體。

86

將兔頭主體放置在身體主體的上方，以確認預計擺放位置。

87

將兔肚模板放置在身體主體的下方，以確認預計擺放位置。

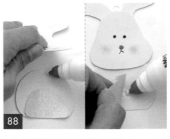

88

以白膠塗抹身體主體上、下方，步驟86-87預計擺放位置，並分別黏貼固定兔頭主體、兔肚模板。

89

將腳部模板放置在兔肚模板的兩側，以確認預計擺放位置。

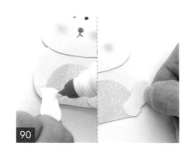

90

在腳部模板背面，以白膠塗抹步驟89預計擺放位置後，按壓黏貼。

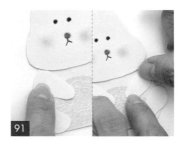

91

重複步驟89-90，依序黏貼手部模板。

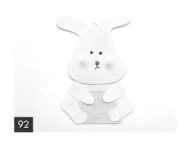

92

如圖，手部模板黏貼完成。

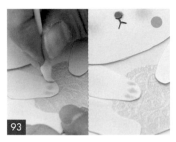

93

以棉花棒按壓淺粉色色粉後，在手部前端繪製水滴形，以繪製左手兔指甲。（註：此處建議使用尖頭棉花棒。）

94

重複步驟93，完成右手兔指甲繪製。

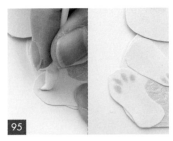

95

以棉花棒按壓淺粉色色粉後，在腳部前端繪製水滴形，以繪製左腳兔指甲。（註：此處建議使用尖頭棉花棒。）

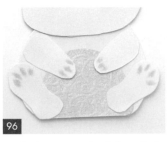

96

重複步驟95，完成右腳兔指甲繪製。

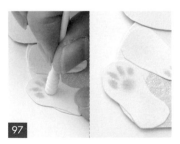

97

先以棉花棒按壓淺粉色色粉後，在左腳兔指甲側邊壓畫圓形，以繪製左腳肉球。

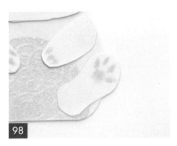

98

重複步驟97，完成右腳肉球繪製。

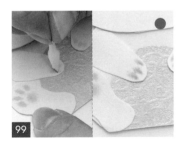

99

先以棉花棒按壓粉紅色色粉後，再次描繪手部兔指甲尖端，以增加層次感。（註：此處建議使用尖頭棉花棒。）

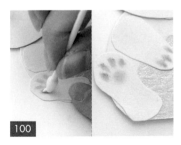

100

先以棉花棒按壓粉紅色色粉後，再次描繪腳部兔指甲尖端，以增加層次感。（註：此處建議使用尖頭棉花棒。）

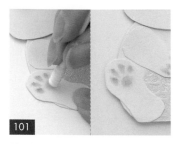

101

先以棉花棒按壓粉紅色色粉後，再次描繪肉球，以增加層次感。

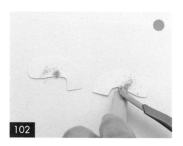

102

以美工刀在耳朵模板❸、❹上刮淺粉色粉彩，以製造色粉。

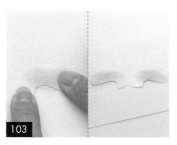

103

承步驟102，用手指將色粉塗抹上色。

104

以剪刀順著耳朵模板❸，剪出水滴形，為耳窩。

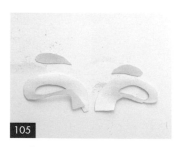

105

重複步驟104，共完成2個耳窩。

106

以白膠塗抹耳窩後方，並黏貼至左耳上方。

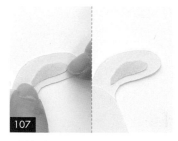

107

重複步驟106，完成右耳窩黏貼。

108

先以棉花棒按壓淺粉色色粉後，塗抹耳窩與耳朵的交界處，以增加銜接感。

109

取對折粉色緞帶，並穿過小孔洞。

110

將粉色緞帶尾端穿過對折處後，拉緊。

111

以剪刀剪去多餘粉色緞帶，即完成兔子主體。

112

以白膠塗抹身體主體背面後，黏貼一葉不凋繡球花。

113

重複步驟112，依序堆疊不凋繡球花。

114

最後，重複步驟112，堆疊至繡球花呈現蓬鬆感即可。

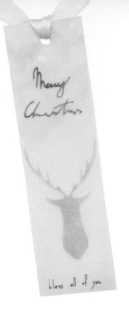

麋鹿書籤

MATERIALS 材料

畫紙（18×4.5cm）、描圖紙a（10×4.5cm）、描圖紙b（7×2cm）、描圖紙c（4.5×3cm）、膠帶、亮粉（金色、白色）、霧面冷裱膜、黃色緞帶、保護膠

TOOLS 工具

鉛筆、軟橡皮擦、橡皮擦、美工刀、剪刀、尺、粉刷、粉色亮粉筆、黑色代針筆

COLOR 色號

 白色 鮮黃色 芥末黃 橘黃色 土黃色 黃綠色 青蘋果綠 青綠色 巧克力色

STEP BY STEP 步驟說明

Ⓐ 模板製作

01 將描圖紙a對折。

02 以鉛筆在對折線上繪製1/2個麋鹿頭。

03 以鉛筆在對折線上繪製1個麋鹿角。

04 以剪刀沿著鉛筆線剪下麋鹿形。

05

如圖，麋鹿形模板及麋鹿形鏤空模板剪裁完成。

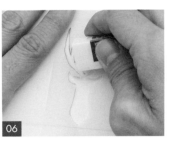

06

以橡皮擦擦掉麋鹿形鏤空模板的鉛筆線。

07

如圖，麋鹿形鏤空模板完成。

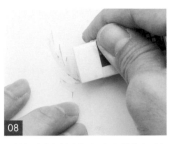

08

以橡皮擦擦掉麋鹿形模板的鉛筆線。

09

如圖，麋鹿形模板完成。

10

先將描圖紙b對折後，再以尺在0.5公分處用指甲做記號。

11

承步驟10，以0.5公分為基準，找出1公分後，用指甲做記號。

12

承步驟11，剪出展開為1×1公分的正方形後，再展開描圖紙剪出0.7×1公分的長方形。

13 將描圖紙b上方對折,再剪出0.2×1公分(展開為0.4×1公分)的長方形,即完成方形模板。

14 在畫紙的長邊黏貼上寬約0.5公分的膠帶。

15 以剪刀剪下長邊多餘的膠帶。

16 在畫紙的短邊黏貼上寬約1公分的膠帶。

17 重複步驟14-16,依序將畫紙另一側的長邊和短邊黏貼上膠帶。

18 以美工刀在畫紙上刮白色粉彩,以製造色粉。

19 用手指將白色色粉用力按壓塗抹上色。(註:以白色粉彩鋪底,可降低上色後不易擦色的狀況。)

20 將畫紙上的餘粉輕敲掉。

21

將麋鹿形模板放在畫紙的2/3處。

22

將描圖紙c放在麋鹿形模板的2/3處（約鹿頭的上方），並以膠帶黏貼固定。

23

以美工刀在麋鹿形模板的上方刮鮮黃色粉彩，以製造色粉。

24

用手指沾取鮮黃色色粉，並在畫紙上由右上往左下塗抹上色。

25

用手指沾取鮮黃色色粉，並在畫紙上由右下往左上塗抹上色，形成X形。

26

將畫紙上的餘粉輕敲掉。

27

以美工刀在X形的空白處刮芥末黃粉彩，以製造色粉。

28

承步驟27，用手指將色粉在畫紙上由左上往右下塗抹上色，逐漸形成菱格紋。

29

將畫紙上的餘粉輕敲掉。
（註：若要多次上色，不想餘粉混到其他色，須一換色就敲掉餘粉。）

30

以美工刀在菱格紋的側邊刮橘黃色粉彩，以製造色粉。

31

承步驟30，用手指將色粉在畫紙上由左下往右上塗抹上色。

32

重複步驟31，依序將色粉塗抹上色，即完成菱格紋繪製。

33

以美工刀在菱格紋的空白處上刮土黃色粉彩，以製造色粉。

34

承步驟33，用手指將色粉在畫紙上由左下往右上輕輕塗抹上色。

35

重複步驟34，依序將色粉塗抹上色。

36

將畫紙上的餘粉輕敲掉。

37 將方形模板放在畫紙右側。

38 以軟橡皮擦在方形模板的鏤空處輕壓，以擦白。（註：若有鐵製模板，也可在此處用以擦色。）

39 如圖，擦白完成。

40 重複步驟37-38，持續將方形模板放在欲擦白處。

41 如圖，方形製作完成，形成光芒的效果。

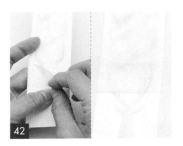

42 將描圖紙c撕除，並覆蓋在粉彩上色處，以保護麋鹿上方已上色的地方。

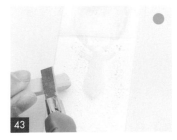

43 以美工刀在鹿頭的四周刮黃綠色粉彩，以製造色粉。

44 承步驟43，用手指將色粉在畫紙上塗抹上色。（註：須輕壓鹿頭，以免塗抹到鹿頭內側。）

45 以美工刀在鹿頭的四周刮青蘋果綠粉彩，以製造色粉。

46 承步驟45，用手指將色粉在畫紙上塗抹上色。

47 以美工刀在鹿頭的下側刮青綠色粉彩，以製造色粉。

48 承步驟47，用手指將色粉在畫紙上塗抹上色。

© 麋鹿繪製

49 將描圖紙c撕除。

50 將麋鹿形模板撕除。

51 以粉刷輕刷掉餘粉，即完成底色製作。

52 將麋鹿形鏤空模板的鏤空處對齊鹿頭。

53
以膠帶將麋鹿形鏤空模板黏貼固定。

54
以美工刀在麋鹿形鏤空模板的鏤空處刮土黃色粉彩，以製造色粉。

55
承步驟54，用手將色粉塗抹上色。

56
以美工刀在麋鹿形鏤空模板的鏤空處邊緣刮巧克力色粉彩，以製造色粉。

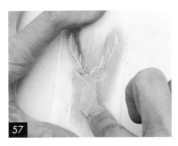

57
承步驟56，用手將色粉塗抹上色。

58
將畫紙上的餘粉輕敲掉。

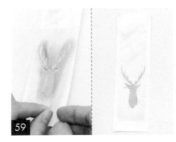

59
將麋鹿形鏤空模板撕除。

60
以粉刷輕刷掉餘粉。

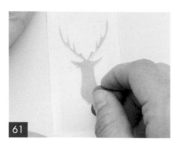

61 以軟橡皮擦輕壓掉餘粉。

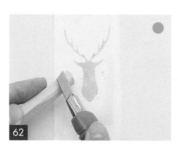

62 以美工刀在鹿頭側邊刮黃綠色粉彩，以製造色粉。

63 以美工刀在鹿角側邊刮鮮黃色粉彩，以製造色粉。

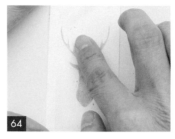

64 用手指將黃綠色、鮮黃色色粉塗抹上色，以調整鹿角、鹿頭的空白處。

Ⓓ 裝飾、加工

65 如圖，麋鹿製作完成。

66 以保護膠噴灑鹿頭上方。

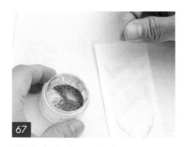

67 將金色亮粉灑在鹿頭上方。
（註：此處運用保護膠的黏性黏著亮粉。）

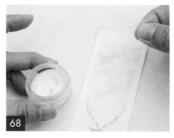

68 將白色亮粉灑在鹿頭上方。

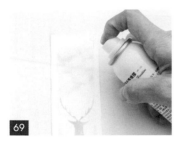

69 以保護膠噴灑鹿頭上方，以固定亮粉。

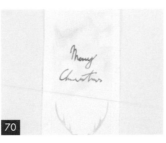

70 以粉色亮粉筆在鹿頭上方寫上「Merry Christmas」。

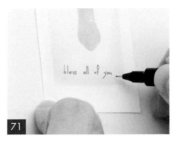

71 以黑色代針筆在鹿頭下方寫上「bless all of you」。

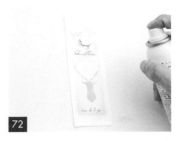

72 以保護膠噴灑作品，即完成麋鹿書籤主體。

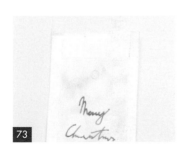

73 以鉛筆在英文字上方畫一個圓形。

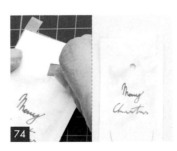

74 以美工刀將圓形割除，形成小孔洞。

75 將霧面冷裱膜撕開約2/3，並放入麋鹿書籤主體。

76 將霧面冷裱膜往下貼。（註：若擔心在黏貼過程產生氣泡，可以尺為輔助邊壓邊黏貼。）

77

以剪刀沿著麋鹿書籤主體的膠帶邊緣剪下多餘的霧面冷裱膜。

78

以美工刀沿著小孔洞輪廓割除多餘的霧面冷裱膜。

79

如圖，麋鹿書籤主體貼膜完成。

80

取黃色緞帶穿過小孔洞，並打一個結。（註：若緞帶過長，可以剪刀修剪。）

81

如圖，麋鹿書籤完成。

Notes

此作品自製方形模板，並用以擦白；若有鐵製模板，也可取出運用。

06

長頸鹿
書籤

MATERIALS 材料

畫紙a（18.5×3.3cm）、畫紙b（21×4.5cm）、膠帶、棉花棒、亮面冷裱膜、保護膠

TOOLS 工具

尺、鉛筆、美工刀、剪刀、黑色代針筆、橡皮擦、亮粉筆（銀色、粉色）

COLOR 色號

 橘黃色　 卡其色　 巧克力色　 玫瑰紅

STEP BY STEP 步驟說明

Ⓐ 模板製作

01 以尺為輔助，在畫紙a上畫一條長15公分的a線。

02 以a線為基準，找出1.5公分的位置。

03 承步驟2，再畫一條長15公分的b線。

04 以鉛筆在a線頂端2/3處繪製兩個倒U形，即完成耳朵。

05 以鉛筆在左邊的耳朵尾端，繪製倒鉤形，即完成臉部繪製。

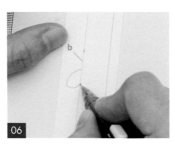

06 以鉛筆在b線約7公分處繪製倒鉤形，即完成尾巴。

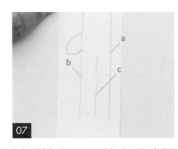

07 以鉛筆在a、b線中間繪製c線。

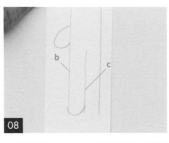

08 以鉛筆在b、c線尾端繪製U形。

09 以鉛筆在a、c線尾端繪製U形。

10 以鉛筆將c線分成c1、c2線。

11 以橡皮擦擦去多餘鉛筆線，即完成腿部。

12 如圖，長頸鹿繪製完成。

13 以剪刀沿著鉛筆線剪下長頸鹿。

14 如圖，長頸鹿模板及長頸鹿鏤空模板剪裁完成。

15 以橡皮擦擦掉長頸鹿鏤空模板的鉛筆線。

16 如圖，長頸鹿鏤空模板完成。

Ⓑ 底色製作

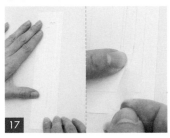

17 將長頸鹿鏤空模板放在畫紙b上，並以膠帶黏貼固定。

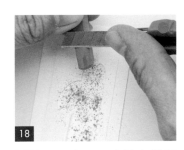

18 以美工刀在長頸鹿鏤空模板的鏤空處刮橘黃色粉彩，以製造色粉。

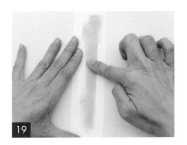

19 承步驟18，用手指將色粉塗抹上色。

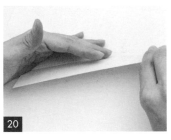

20 將畫紙上的餘粉輕敲掉，即完成底色製作。

21 以美工刀在長頸鹿鏤空模板的耳朵邊緣刮巧克力色粉彩,以製造色粉。

22 以美工刀依序在長頸鹿鏤空模板的尾巴、腿部邊緣刮卡其色粉彩,以製造色粉。

23 用手指依序將巧克力色、卡其色色粉塗抹上色。

24 以卡其色粉彩的筆尖加強繪製長頸鹿耳朵邊緣。

25 以卡其色粉彩的筆尖加強繪製長頸鹿尾巴邊緣。

26 以卡其色粉彩的筆尖加強繪製長頸鹿腿部邊緣。

27 用手指依序塗抹卡其色粉彩,使粉彩自然暈染。

28 以美工刀在長頸鹿鏤空模板的鏤空處隨意刮巧克力色粉彩,以製造色粉。

29

以棉花棒將巧克力色色粉塗抹上色。

30

重複步驟29，依序將巧克力色色粉塗抹上色。

31

取已沾取巧克力色色粉的棉花棒，塗抹在欲加斑紋處。

32

承步驟31，斑紋繪製完成後，將畫紙上的餘粉輕敲掉。

33

以黑色代針筆在長頸鹿臉部繪製眼睛。

34

以粉色亮粉筆在長頸鹿臉部繪製弧線，為嘴巴。

35

以銀色亮粉筆在長頸鹿臉部繪製兩個圓點，為鼻孔。

36

取已沾取玫瑰紅色粉的棉花棒，在臉部繪製腮紅。（註：可在任1張紙上刮玫瑰紅粉彩，以製造色粉。）

37

以保護膠噴灑作品。

38

將長頸鹿鏤空模板撕除。

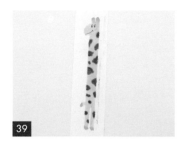

39

如圖，長頸鹿主體完成。

40

以剪刀大致剪下長頸鹿主體。
（註：先不用沿邊剪，因之後
還要貼膜。）

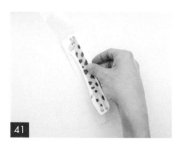

41

將亮面冷裱膜撕開約2/3，
並放入長頸鹿主體。

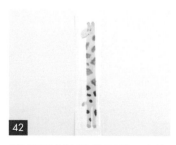

42

將亮面冷裱膜往下貼。（註：
若擔心在黏貼過程產生氣泡，
可以尺為輔助邊壓邊黏貼。）

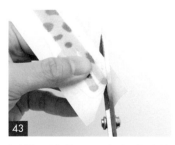

43

以剪刀沿著長頸鹿主體邊緣
剪下多餘的亮面冷裱膜。

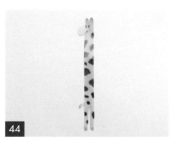

44

如圖，長頸鹿書籤完成。

07
BOOKMARK

房子書籤

MATERIALS 材料

畫紙（15×8cm）、膠帶、雙面膠、軟橡皮擦、長型紙捲橡皮擦、圓形加強圈、亮面冷裱膜、彩色緞帶、保護膠

TOOLS 工具

剪刀、美工刀、鐵尺、圈圈板、色鉛筆（咖啡色、灰色）、黑色代針筆

COLOR 色號

 白色 紅色 橘黃色 青蘋果綠 墨綠色 道奇藍

 深紫色 淺紫色 天藍色 水手藍 藏青色 黑色

Ⓐ 房子繪製

01

在畫紙四邊黏貼膠帶。

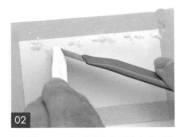

02

以美工刀在畫紙上刮白色粉彩，以製造色粉。

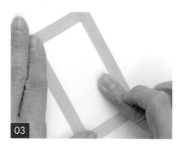

03

用手指將白色色粉用力按壓塗抹上色。（註：以白色粉彩鋪底，可降低上色後不易擦色的狀況。）

04

以美工刀在畫紙上刮紅色粉彩，以製造色粉。

05

以美工刀在畫紙上刮橘黃色粉彩，以製造色粉。

06

以美工刀在畫紙上刮青蘋果綠粉彩，以製造色粉。（註：粉彩刮的長度，決定房子的高度。）

07

以美工刀在畫紙上刮墨綠色粉彩，以製造色粉。

08

以美工刀在畫紙上刮道奇藍粉彩，以製造色粉。（註：刻意刮較短的色粉，可增加房子的層次感。）

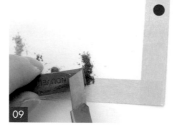

09

以美工刀在畫紙上刮深紫色粉彩，以製造色粉。

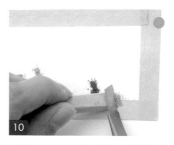

10

以美工刀在畫紙上刮淺紫色粉彩，以製造色粉。

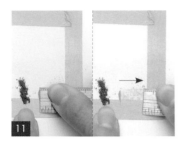

11 以鐵尺為輔助，將淺紫色色粉往右壓刮，即完成淺紫色房子雛形。

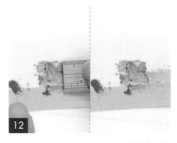

12 以鐵尺為輔助，將深紫色粉往右壓刮，即完成深紫房子雛形。

13 以鐵尺為輔助，將道奇藍色粉往右壓刮，即完成道奇藍房子雛形。

14 以鐵尺為輔助，將墨綠色色粉往右壓刮，即完成墨綠色房子雛形。

15 以鐵尺為輔助，將青蘋果綠色粉往右壓刮，即完成青蘋果綠房子雛形。

16 以鐵尺為輔助，將橘黃色色粉往右壓刮，即完成橘黃色房子雛形。

17 以鐵尺為輔助，將紅色色粉往右壓刮，即完成紅色房子雛形。

18 以橘黃色粉彩的筆尖繪製紅色房子雛形的輪廓。

19

以紅色粉彩的筆尖繪製紅色房子雛形的窗戶，即完成紅色房子繪製。（註：粉彩的選色可依據房子的深淺決定。）

20

以橘黃色粉彩的筆尖繪製橘黃色房子雛形的輪廓。

21

以橘黃色粉彩的筆尖繪製橘黃色房子雛形的窗戶，即完成橘黃色房子繪製。

22

以青蘋果綠粉彩的筆尖繪製青蘋果綠房子雛形的輪廓。

23

以墨綠色粉彩的筆尖繪製墨綠色房子雛形的輪廓。

24

以墨綠色粉彩的筆尖繪製青蘋果綠房子雛形的窗戶，即完成青蘋果綠房子繪製。

25

以青蘋果綠粉彩的筆尖繪製墨綠色房子雛形的窗戶，即完成墨綠色房子繪製。

26

以道奇藍粉彩的筆尖繪製道奇藍房子雛形的輪廓，即完成道奇藍房子繪製。（註：可視房子高度，決定是否繪製窗戶。）

27

以深紫色粉彩的筆尖繪製深紫色房子雛形的輪廓。

28

以深紫色粉彩的筆尖繪製深紫色房子雛形的窗戶，即完成深紫色房子繪製。

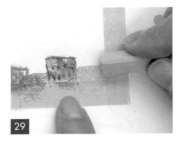

29

以淺紫色粉彩的筆尖繪製淺紫色房子雛形的輪廓。

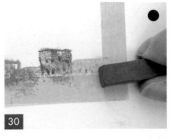

30

以深紫色粉彩的筆尖繪製淺紫色房子雛形的窗戶，即完成淺紫色房子繪製。（註：可依房子高度，決定窗戶的繪製數量。）

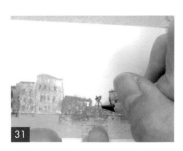

31

以咖啡色色鉛筆在道奇藍房子上方繪製天線。

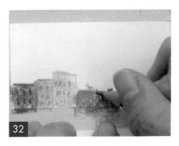

32

以灰色色鉛筆在墨綠色房子上方繪製曬衣架。

33

以黑色代針筆在淺紫色房子上方繪製避雷針。

34

如圖，房子繪製完成。

35 以美工刀在畫紙上方刮天藍色粉彩，以製造色粉。

36 承步驟35，用手指將色粉塗抹上色，為天空底色。

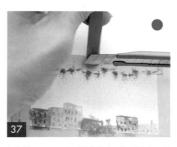

37 以美工刀在畫紙上方刮水手藍粉彩，以製造色粉。

38 承步驟37，用手指將色粉塗抹上色。

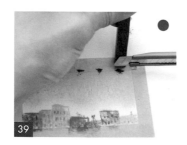

39 以美工刀在畫紙上方刮藏青色粉彩，以製造色粉。

40 承步驟39，用手指將色粉塗抹上色。（註：顏色由淺至深堆疊，較易控制上色程度。）

41 以美工刀在畫紙上方刮黑色粉彩，以製造色粉。（註：黑色色粉建議先刮少量，若不夠深再逐漸加量。）

42 承步驟41，用手指將色粉塗抹上色。

43 如圖，天空繪製完成。

44 先將圈圈板放置在天空右上角後，以長型紙捲橡皮擦擦白。

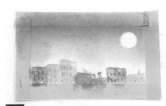

45 如圖，月亮完成。

46 以美工刀刀背由上往下刮白天空背景，以製造星空感。

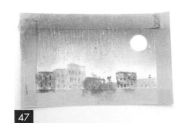

47 如圖，背景繪製完成。

48 將畫紙邊緣膠帶撕除。

49 以軟橡皮擦輕壓掉餘粉，即完成書籤主體。

50 以保護膠噴灑書籤主體。

51 取兩個圓形加強圈,並將黏貼處對黏,以製作吊圈。

52 以雙面膠黏貼吊圈下方。

53 承步驟52,黏貼在書籤主體後方。

54 以亮面冷裱膜貼住書籤主體後,以剪刀修剪多餘亮面冷裱膜。

55 取對折彩色緞帶,並穿過小孔洞。

56 將彩色緞帶尾端穿過對折處。

57 承步驟56,將彩色緞帶拉緊。

58 最後,以剪刀剪去多餘彩色緞帶即可。

08

POSTCARD

拼接幾何明信片

MATERIALS 材料

畫紙（14×10cm）、模板a（12×8cm）、
模板b（9×7cm）、模板c（13×4cm）、
模板d（13×4cm）、模板e（13×6cm）、
膠帶、保護膠

TOOLS 工具

美工刀、剪刀、尺、橡皮擦、軟橡
皮擦、筆型橡皮擦、鐵製模板、粉
刷、銀色亮粉筆、黑色奇異筆

COLOR 色號

橘黃色 道奇藍 藏青色 暗灰色 白色

粉紅色

STEP BY STEP 步驟說明

Ⓐ 橘黃色色塊繪製

01

取四邊已貼膠帶的畫紙。

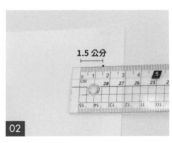

02

以膠帶為基準，找出1.5公分
後，放置模板a。

03 以膠帶黏貼固定模板a。

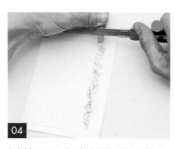

04 以美工刀在畫紙上刮橘黃色粉彩，以製造色粉。

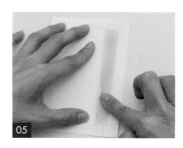

05 承步驟4，用手指將色粉在畫紙上塗抹上色。

06 將畫紙上的餘粉輕敲掉，即完成橘黃色底色製作。

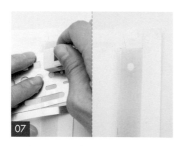

07 將鐵製模板放在橘黃色底色上，並以橡皮擦擦白第3個圓形。

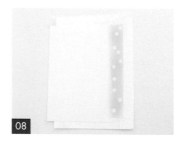

08 重複步驟7，依序在橘黃色底色上擦白圓形。

09 將鐵製模板放在橘黃色底色上，並以橡皮擦擦白第2個圓形。

10 重複步驟9，依序在橘黃色底色上擦白圓形。

將模板a撕除。

如圖,橘黃色色塊製作完成。

取模板b遮住橘黃色色塊。

以膠帶黏貼固定模板b。

將模板a對折。

承步驟15,以剪刀在模板a的2/3處剪斜直線。

承步驟16,從模板a另一側再剪一條斜直線,為三角形模板。(註:剪下的為梯形模板,須放旁備用。)

將三角形模板斜放在畫紙上,形成梯形區塊。

以膠帶黏貼固定三角形模板。

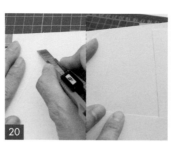

以美工刀刀背在梯形區塊上隨意劃出線條。

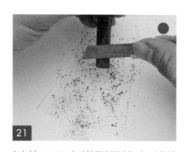

以美工刀在梯形區塊上刮道奇藍粉彩，以製造色粉。

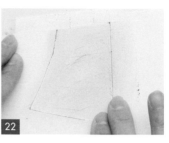

承步驟21，用手指將色粉在梯形區塊上塗抹上色。

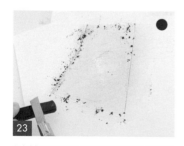

以美工刀在梯形區塊邊緣刮藏青色粉彩，以製造色粉。

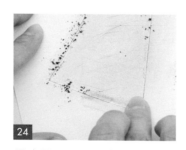

承步驟23，用手指將色粉在梯形區塊邊緣塗抹上色。

將畫紙上的餘粉輕敲掉，即完成藍色梯形。

以美工刀將模板c割出一條波浪紋。

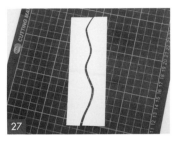

27

如圖，完成波浪紋模板c1、c2。

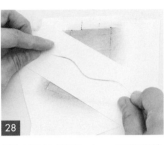

28

將波浪紋模板c1、c2間隔約0.1公分的距離，並放在藍色梯形上，形成鏤空波浪。

29

以橡皮擦將鏤空波浪處擦白。

30

如圖，白色波浪完成。

31

重複步驟28-29，依序將藍色梯形擦出多條白色波浪。

32

先將鐵製模板放在藍色梯形上後，再以橡皮擦擦白第2個圓形。

33

重複步驟32，依序在藍色梯形上擦白圓形。

34

先將鐵製模板放在藍色梯形上後，再以橡皮擦擦白第1個圓形。

35 重複步驟34，依序在藍色梯形上擦白圓形。

36 用手將軟橡皮擦捏尖。

37 以軟橡皮擦在藍色梯形上按壓，以擦出較大的圓形。

38 重複步驟36-37，依序在藍色梯形上擦白。

© 灰色色塊繪製

39 將三角形模板撕除。

40 以軟橡皮擦壓掉藍色梯形邊緣餘粉。

41 如圖，藍色色塊完成。

42 取梯形模板遮住藍色色塊，露出直角三角形區塊後，再以膠帶黏貼固定。

43 以美工刀在直角三角形區塊上刮暗灰色粉彩,以製造色粉。

44 承步驟43,用手指將色粉在直角三角形區塊上塗抹上色。

45 將畫紙上的餘粉輕敲掉,即完成灰色三角形。

46 以筆型橡皮擦在灰色三角形上橫向擦白,以擦出橫線。

47 重複步驟46,依序橫向擦白橫線。

48 以筆型橡皮擦沿著灰色三角形邊緣擦白,並可再次擦白橫向線條,使橫線更加明顯。

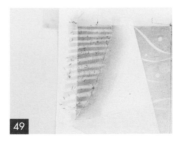

49 如圖,橫線擦白完成。

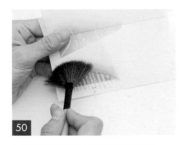

50 以粉刷輕刷掉橡皮擦屑。

51

將梯形模板撕除。

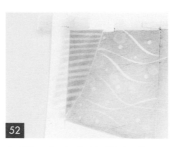

52

如圖，灰色色塊❶完成。

53

取模板d遮住藍色和灰色色塊，露出梯形區塊後，以膠帶黏貼固定。

54

取模板e遮住下方區塊，形成三角形區塊後，以膠帶黏貼固定。

55

以美工刀在三角形區塊上刮白色粉彩，以製造色粉。

56

用手指將白色色粉在三角形區塊上用力塗抹上色。（註：以白色粉彩鋪底，可降低上色後不易擦色的狀況。）

57

將畫紙上的餘粉輕敲掉。

58

重複步驟43-45，將三角形區塊塗抹上色。

59

重複步驟46-48，將三角形區塊橫向擦白。

60

以粉刷輕刷掉橡皮擦屑。

61

將模板d和模板e撕除。

62

如圖，灰色色塊❷完成。

Ⓓ 粉色色塊繪製

63

取模板d遮住藍色色塊，形成三角形區塊，再以膠帶黏貼固定。

64

以美工刀在三角形區塊上刮白色粉彩，以製造色粉。

65

用手指將白色色粉在三角形區塊用力塗抹上色，並輕敲掉餘粉。（註：以白色粉彩鋪底，可降低上色後不易擦色的狀況。）

66

以美工刀在三角形區塊上刮粉紅色粉彩，以製造色粉。

67

承步驟66，用手指將色粉塗抹上色。

68

將畫紙上的餘粉輕敲掉，即完成粉色三角形。

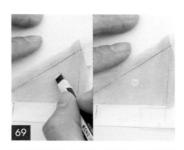

69

以筆型橡皮擦在粉色三角形上擦出圓形。

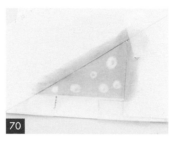

70

重複步驟69，依序在粉色三角形上擦出圓形。（註：圓形的大小可自行決定。）

71

將鐵製模板放在粉色三角形上，並以橡皮擦擦白第2個圓形。

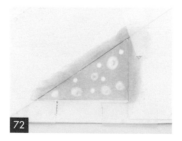

72

重複步驟71，依序在粉色三角形上擦出圓形。

73

將鐵製模板放在粉色三角形上，並以橡皮擦擦白第1個圓形。

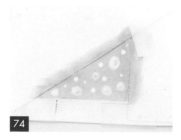

74

重複步驟73，依序在粉色三角形上擦出圓形。

75

將模板d撕除。

76

將模板b撕除。

77

以軟橡皮擦輕壓掉餘粉。

78

以保護膠噴灑作品。

Ⓔ 裝飾、加工

79

以黑色奇異筆在粉色和橘黃色色塊中間繪製三角形。

80

以黑色奇異筆在藍色和灰色色塊❷中間繪製波浪形。

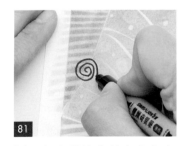

81

以黑色奇異筆在藍色和灰色色塊❶中間繪製漩渦形。

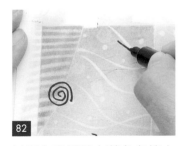

82

以黑色奇異筆在藍色色塊上繪製斜線。

83

以黑色奇異筆在藍色和灰色色塊❶上繪製小三角形及橫線。

84

以黑色奇異筆在灰色色塊❷上繪製小圓點。

85

以黑色奇異筆在藍色色塊上繪製小圓點。

86

以銀色亮粉筆在小圓點上繪製紋路。

87

重複步驟86，依序在各個幾何圖形上繪製紋路。

88

將畫紙邊緣膠帶撕除。（註：可邊搖動膠帶邊撕除，可製造不規則狀邊緣。）

89

如圖，拼接幾何明信片完成。

09
POSTCARD

秋楓明信片

MATERIALS 材料

畫紙（14×9cm）、描圖紙a（10×7cm）、
描圖紙b（10×8cm）、描圖紙c（8×6cm）、
膠帶、棉花棒、保護膠

TOOLS 工具

美工刀、剪刀、鉛筆、軟橡皮擦、鐵製
模板、黑色代針筆

COLOR 色號

 白色　 黃綠色　 青蘋果綠　 綠色　 橘黃色　土黃色

 深咖啡　 玫瑰紅

STEP BY STEP 步驟說明

Ⓐ 模板製作

`01`

以鉛筆在描圖紙a上寫「木」。

`02`

先將描圖紙a翻轉，再以倒
「木」為基礎，在線段兩側
畫出弧線，即完成楓葉Ⓐ。

171

03

重複步驟1-2，以描圖紙b畫出楓葉 **Ⓑ**。（註：可依個人喜好調整楓葉形。）

04

以剪刀沿著鉛筆線依序剪下楓葉 **Ⓐ**、**Ⓑ**。（註：可以楓葉形中心為基準對折描圖紙後再剪裁，會更對稱。）

05

如圖，楓葉剪裁完成，為楓葉模板 **Ⓐ1**、**Ⓑ1** 及楓葉鏤空模板 **Ⓐ2**、**Ⓑ2**。

06

將描圖紙c對折後，再以剪刀隨意剪一樹葉形，為葉形模板。

Ⓑ 楓葉 Ⓐ 繪製

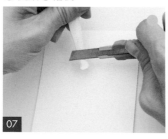

07

以美工刀在畫紙上刮白色粉彩，以製造色粉。

08

用手指將白色色粉用力按壓塗抹上色。（註：以白色粉彩鋪底，可降低上色後，不易擦色的狀況。）

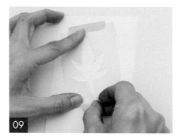

09

將楓葉鏤空模板 **Ⓐ2** 斜放在畫紙上，並以膠帶黏貼固定。

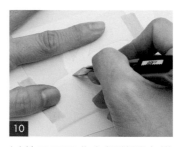

10

以美工刀刀背在楓葉鏤空模板 **Ⓐ2** 的鏤空處劃出葉脈。

11 以美工刀在楓葉鏤空模板 Ⓐ2 的鏤空處上刮黃綠色粉彩，以製造色粉。

12 承步驟11，用手指將色粉塗抹上色。

13 以美工刀在楓葉鏤空模板 Ⓐ2 的鏤空處邊緣上刮出青蘋果綠色粉。

14 承步驟13，用手指將色粉塗抹上色。

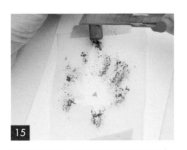

15 以美工刀在楓葉鏤空模板 Ⓐ2 的鏤空處邊緣上刮綠色粉彩，以製造色粉。

16 承步驟15，用手指將色粉塗抹上色。

17 將畫紙上的餘粉輕敲掉。

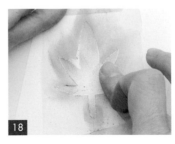

18 用手指塗抹楓葉 Ⓐ 內的粉彩，使顏色自然暈染。

將楓葉鏤空模板Ⓐ2撕除，即
完成楓葉Ⓐ。

將楓葉模板Ⓐ1蓋住楓葉Ⓐ。

以軟橡皮擦輕壓掉餘粉。

將楓葉模板Ⓐ1以膠帶黏貼固
定。

將楓葉鏤空模板Ⓑ2斜放在楓
葉模板Ⓐ1上，並以膠帶黏貼
固定。

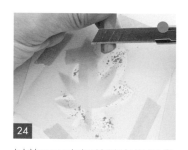

以美工刀在楓葉鏤空模板Ⓑ2
的鏤空處刮橘黃色粉彩，以
製造色粉。（註：須避開楓
葉模板Ⓐ1。）

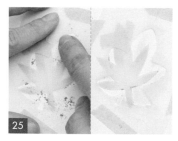

承步驟24，用手指將色粉塗
抹上色。

以美工刀在楓葉鏤空模板Ⓑ2
的鏤空處刮土黃色粉彩，以
製造色粉。

27

承步驟26，用手指將色粉塗抹上色。

28

以美工刀在楓葉鏤空模板 **B2** 的邊緣刮咖啡色粉彩，以製造色粉。

29

承步驟28，用手指將色粉塗抹上色。

30

將畫紙上的餘粉輕敲掉後，將楓葉鏤空模板 **B2** 撕除。

Ⓓ 葉子製作、加工

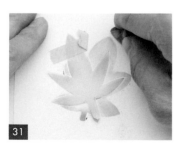

31

以軟橡皮擦輕壓掉餘粉，即完成楓葉 **B**。

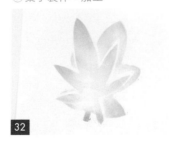

32

將楓葉模板 **A1** 撕除。

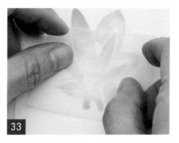

33

將葉形模板斜放在楓葉 **A** 上方。

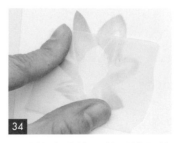

34

以軟橡皮擦按壓葉形模板的鏤空處，以擦白。

35 如圖，葉子製作完成後，在任1張紙上以美工刀刮玫瑰紅和橘黃色粉彩，以製造色粉。

36 將鐵製模板放在楓葉左側，並取已沾取玫瑰紅和橘黃色色粉的棉花棒，塗抹圓形。

37 重複步驟36，在右側塗抹圓形。

38 將鐵製模板放置在楓葉左下側，並取已沾取玫瑰紅和橘黃色色粉的棉花棒，塗抹圓形。

39 如圖，圓形繪製完成。

40 以黑色代針筆在楓葉下方寫上「The beginning of a new life」。

41 以保護膠噴灑作品。

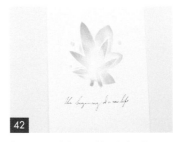

42 如圖，秋楓明信片完成。

10
POSTCARD
|

彩虹明信片

MATERIALS 材料

畫紙（14×9cm）、模板a（18×2cm）、
模板b（16×1.5cm）、描圖紙a（18×3.5cm）、
描圖紙b（18×3.5cm）、 描圖紙c
（13×3.5cm）、膠帶、保護膠

TOOLS 工具

鉛筆、美工刀、剪刀、橡皮擦、筆型橡
皮擦、軟橡皮擦、尺、鐵製模板、黑色
代針筆

COLOR 色號

 白色　 橘黃色　 黃色　 青蘋果綠　 淺粉色　 粉紅色

 磚紅色　藏青色　黑色　 米黃色

Ⓐ 上半部彩虹繪製

`01`

取四邊已貼膠帶的畫紙，以
美工刀刮白色粉彩，以製造
色粉。

`02`

用手指將白色色粉用力按壓
塗抹上色。（註：以白色粉彩
鋪底，可降低上色後，不易
擦色的狀況。）

03 將畫紙上的餘粉輕敲掉。

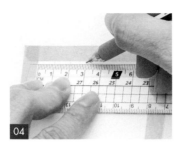

04 以尺為輔助,在畫紙上、下以每隔1公分的規律,以鉛筆做記號。

05 取模板a對齊畫紙的對角線。

06 以膠帶將模板a上、下黏貼固定。

07 將模板b下方與模板a對齊呈尖角,模板b上方與模板a距離約1公分,形成三角形區塊。

08 以膠帶將模板b上、下黏貼固定。

09 以美工刀在三角形區塊上刮橘黃色粉彩,以製造色粉。

10 承步驟9,用手指將色粉在畫紙上塗抹上色。

11 如圖，橘黃色三角形完成。

12 將畫紙上的餘粉輕敲掉。

13 將模板a、b撕除。

14 將描圖紙a、b對齊橘黃色三角形邊緣。

15 以保護膠噴灑橘黃色三角形。

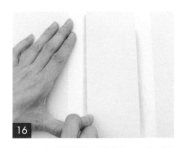

16 以橡皮擦擦除模板a上的餘粉，以免在塗抹其他色粉時混色。

17 重複步驟16，將模板b的餘粉擦除。

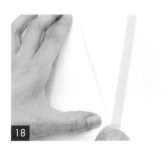

18 將模板b對齊橘黃色三角形左側邊緣並覆蓋後，以膠帶黏貼固定。

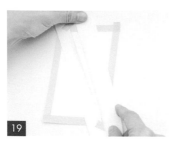

19

將模板a下方與模板b對齊呈尖角，模板a上方與模板b距離約1公分，形成三角形區塊，並以膠帶黏貼固定。

20

以美工刀在三角形區塊上刮黃色粉彩，以製造色粉。

21

重複步驟10-17，完成黃色三角形繪製。

22

重複步驟18-19，完成模板a、b擺放。（註：愈往上擺三角形會愈短且斜。）

23

以美工刀在三角形區塊上刮青蘋果綠粉彩，以製造色粉。

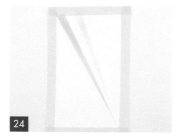

24

重複步驟10-17，完成青蘋果綠三角形繪製。

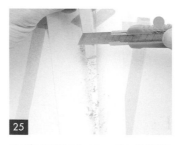

25

重複步驟18-19，完成模板a、b擺放，並以美工刀刮出淺粉色色粉。

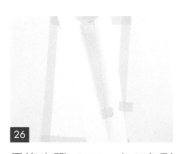

26

重複步驟10-11，在三角形區塊上塗抹上色。

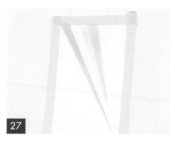

27

重複步驟12-17，完成淺粉色三角形繪製。

28

重複步驟18-19，完成模板a、b擺放。

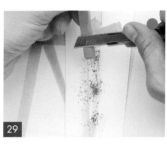

29

以美工刀在三角形區塊上刮粉紅色粉彩，以製造色粉。

30

重複步驟10-17，完成粉紅色三角形繪製。

31

重複步驟18-19，完成模板a、b擺放。（註：此處角度約已呈現90度。）

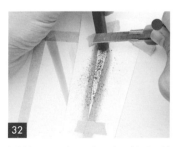

32

以美工刀在三角形區塊上刮磚紅色粉彩，以製造色粉。

33

重複步驟10-17，完成磚紅色三角形繪製。

34

重複步驟18-19，完成模板a、b擺放。（註：此處角度稍往右下傾斜。）

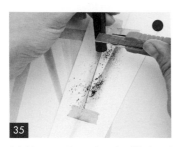

35

以美工刀在三角形區塊上刮
藏青色粉彩,以製造色粉。

36

重複步驟10-17,完成藏青
色三角形繪製,下方微呈
現扭轉狀。

37

將模板b對齊橘黃色三角形
右側邊緣,並與模板a形成
三角形區塊。(註:可運用
模板乾淨那端接續製作。)

38

以美工刀在三角形區塊上刮
藏青色粉彩,以製造色粉。

39

重複步驟10-17,完成藏青
色三角形繪製。

40

重複步驟18-19,完成模板
a、b擺放。

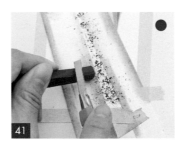

41

以美工刀在三角形區塊上刮
磚紅色粉彩,以製造色粉。

42

重複步驟10-17,完成磚紅
色三角形繪製。

43

重複步驟18-19，完成模板a、b擺放。

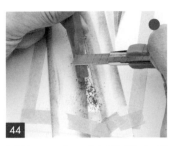

44

以美工刀在三角形區塊上刮粉紅色粉彩，以製造色粉。

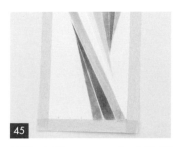

45

重複步驟10-17，完成粉紅色三角形繪製。

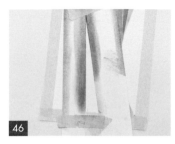

46

重複步驟18-19，完成模板a、b擺放。（註：愈往下擺，三角形會愈短且斜。）

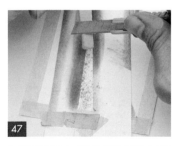

47

以美工刀在三角形區塊上刮淺粉色粉彩，以製造色粉。

48

重複步驟10-17，完成淺粉色三角形繪製。（註：若模板太髒，可換面使用。）

49

重複步驟18-19，完成模板a、b擺放。

50

以美工刀在三角形區塊上刮青蘋果綠粉彩，以製造色粉。

51 重複步驟10-17，完成青蘋果綠三角形繪製。

52 重複步驟18-19，完成模板a、b擺放。（註：此處角度約已呈現90度。）

53 以美工刀在三角形區塊上刮黃色粉彩，以製造色粉。

54 重複步驟10-17，完成黃色三角形繪製。

Ⓒ腰帶繪製

55 重複步驟18-19，完成模板a、b擺放。（註：此處角度稍往左下傾斜。）

56 以美工刀在三角形區塊上刮橘黃色粉彩，以製造色粉。

57 重複步驟10-17，完成橘黃色三角形繪製後，即完成彩虹布簾。

58 先噴保護膠，再將描圖紙c放在彩虹布簾中間。（註：因後續要擦白，為防止擦到彩虹布簾的顏色，所以此處要先定粉。）

59 以鉛筆繪製腰帶。

60 以剪刀沿著鉛筆線剪下腰帶，即為腰帶、腰帶鏤空模板。

61 將腰帶鏤空模板放在彩虹布簾中間。

62 以膠帶黏貼固定。

63 以美工刀在腰帶鏤空模板的鏤空處刮黑色粉彩，以製造色粉。

64 承步驟63，用手指將色粉塗抹上色。

65 如圖，塗抹完成，並將腰帶鏤空模板撕除。

66 以軟橡皮擦輕壓掉餘粉。

67 以筆型橡皮擦擦出倒C形，為鐵環。

68 如圖，鐵環完成。

69 以黑色代針筆調整腰帶邊緣。

70 如圖，黑色腰帶完成。

71 將鐵製模板放在黑色腰帶上，並以橡皮擦擦白第2個圓形。

72 重複步驟71，依序擦白共3個圓形，即完成扣環。

73 以美工刀在彩虹布簾兩側刮米黃色粉彩，以製造色粉。

74 承步驟73，用手指將色粉塗抹上色。

75

如圖，米黃色底色塗抹完成。

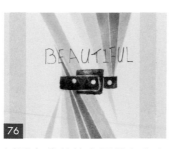

76

以黑色代針筆在腰帶上方寫上「BEAUTIFUL」。

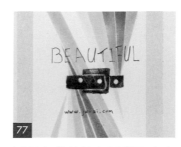

77

以黑色代針筆在腰帶下方寫上「www.ju-zi.com.tw」。

78

以保護膠噴灑作品。

79

將畫紙邊緣膠帶撕除。

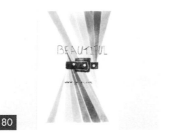

80

如圖，彩虹明信片完成。

麋鹿明信片

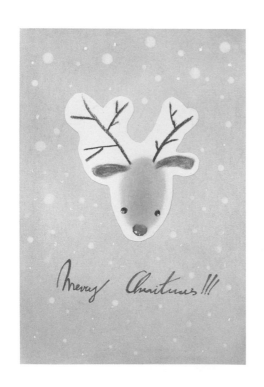

Merry Christmas!!!

MATERIALS 材料

畫紙a（14×10cm）、畫紙b（14×12cm）、白膠、化妝棉、棉花棒、保護膠

TOOLS 工具

美工刀、剪刀、筆型橡皮擦、鐵製模板、紅筆、黑筆、白色牛奶筆、咖啡色色鉛筆

COLOR 色號

 土黃色　 深咖啡　 磚紅色　 巧克力色　 天藍色　道奇藍

STEP BY STEP 步驟說明

Ⓐ 麋鹿繪製

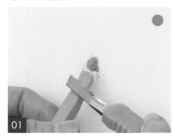

01

以美工刀在畫紙a上刮出土黃色色粉。

02

用手指將土黃色色粉塗抹成橢圓形。

03

承步驟2，持續將色粉塗抹成欲繪製的橢圓形大小。

04

以棉花棒調整橢圓形邊緣留白處。

05

將畫紙a上的餘粉輕敲掉。

06

以筆型橡皮擦將橢圓形邊緣多餘粉彩擦除，以修邊。

07

如圖，麋鹿頭完成。

08

以美工刀在麋鹿頭中間刮深咖啡色粉彩，以製造色粉。
（註：此處刮少量色粉，以增加暗部。）

09

承步驟8，用手指將色粉塗抹上色。

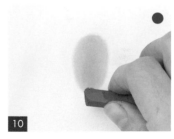

10

以磚紅色粉彩的筆尖在麋鹿頭下方畫出圓形，為鼻子。

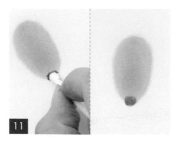

11 承步驟10，以棉花棒塗抹鼻子，使顏色變柔和。

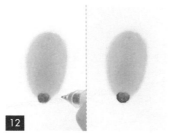

12 以紅筆描繪鼻子的邊緣線，以加深鼻子的輪廓。

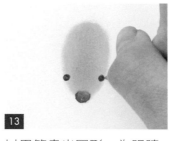

13 以黑筆畫出圓形，為眼睛。

14 以白色牛奶筆畫出眼睛的反光點。

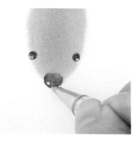

15 以白色牛奶筆畫出鼻頭的反光點。（註：若筆尖卡粉，可先在其他紙上任意塗繪，以清除色粉。）

16 以巧克力色粉彩的筆尖在麋鹿頭上右側畫出y字形。

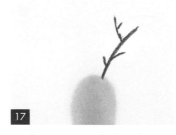

17 承步驟16，任意在y字形上畫斜線，以製造出支節效果，即完成鹿角繪製。

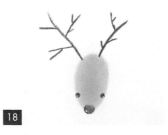

18 重複步驟16-17，完成左側鹿角繪製。

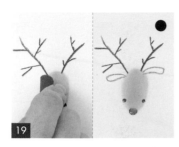

19

以巧克力色粉彩的筆尖畫出耳朵的輪廓。

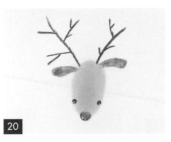

20

取已沾取巧克力色色粉的棉花棒,將耳朵塗抹上色。

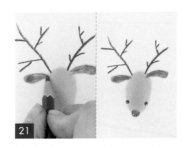

21

以咖啡色色鉛筆將耳根延長畫至頭部。

22

以剪刀將麋鹿沿邊剪下,即完成麋鹿紙型。(註:須留白邊約0.3mm。)

Ⓑ 組裝、裝飾

23

以保護膠噴灑作品。

24

以美工刀在畫紙b上刮天藍色粉彩,以製造色粉。

25

承步驟24,以化妝棉將色粉塗抹上色。

26

以美工刀在畫紙b邊緣刮道奇藍粉彩,以製造色粉。

27 承步驟26，以化妝棉將色粉塗抹上色，即完成藍色底色製作。

28 在麋鹿紙型後方塗抹白膠。

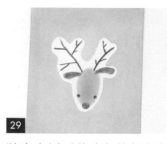
29 將麋鹿紙型黏貼在藍色底色中間。

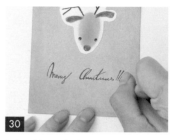
30 以紅筆在麋鹿紙型下方寫上「Merry Christmas!!」。

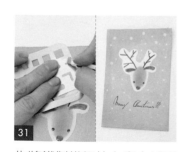
31 先將鐵製模板放在麋鹿紙型上方，再以筆型橡皮擦任意擦白圓形，以製造出白雪效果。

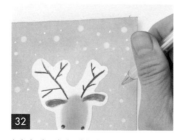
32 以白色牛奶筆在藍色底色上任意點畫出白點，即完成白雪繪製。

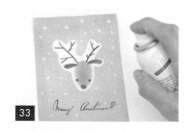
33 以保護膠噴灑作品。

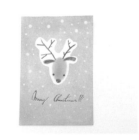
34 如圖，麋鹿明信片完成。

南瓜明信片

MATERIALS 材料

畫紙a（14×10cm）、畫紙b（14×10cm）、描圖紙（13×9cm）、方形模板a（9×8cm）、方形模板b（18×7.5cm）、化妝棉、白膠、膠帶、保護膠

TOOLS 工具

美工刀、剪刀、鉛筆、軟橡皮擦、橡皮擦、尺、圓規、亮粉筆（金色、銀色）、黑色代針筆、黑筆、黃色色鉛筆

COLOR 色號

 鮮黃色 橘黃色 橘色 黃色 深咖啡 黑色
 磚紅色

STEP BY STEP 步驟說明

Ⓐ 模板製作

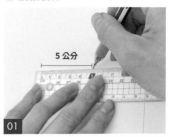

01

以尺為輔助，找出畫紙a上、下的5公分處，並以鉛筆做記號。

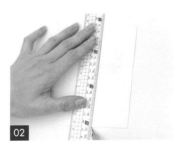

02

承步驟1，先以尺對齊畫紙a上、下的記號點後，再以鉛筆畫一直線，為中線。

03
將描圖紙對齊畫紙a上的邊線後，以膠帶黏貼固定。

04
取膠帶以對角線為基準，交疊成X形，找出圓心後，以鉛筆做記號。

05
將圓規針頭放在圓心上，並畫出半徑3公分的圓形。

06
以圓心為基準，在圓形的上、下2公分處做記號。

07
承步驟6，以尺在記號處畫橫線。

08
以步驟2的中線為基準，以鉛筆畫出1/2的南瓜臉及帽子。

09
取下描圖紙後對折，再以剪刀沿著鉛筆線剪下南瓜臉。

10
承步驟9，剪裁完成後，將描圖紙攤開。

11 以剪刀沿著鉛筆線剪下帽子。

12 如圖，南瓜鏤空模板、南瓜模板剪裁完成。

13 取南瓜模板並對折。

14 以美工刀沿著鉛筆線割下眼睛。

⑧ 左邊南瓜臉繪製

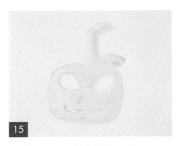

15 如圖，南瓜模板完成。

16 將南瓜鏤空模板放在畫紙a上後，以膠帶黏貼固定。

17 以美工刀在南瓜鏤空模板的鏤空處刮鮮黃色粉彩，以製造色粉。

18 承步驟17，以化妝棉將色粉塗抹上色。（註：塗抹時須避開南瓜帽。）

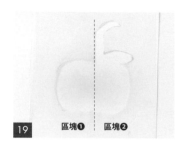

19

區塊❶　區塊❷

如圖，黃色底色製作完成，分為區塊❶、區塊❷。

20

先以方形模板a遮住區塊❷後，再以膠帶黏貼固定。

21

以美工刀在區塊❶上刮橘黃色粉彩，以製造色粉。

22

承步驟21，用手指將色粉塗抹上色。

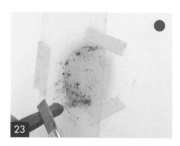

23

以美工刀在區塊❶邊緣刮橘色粉彩，以製造色粉。

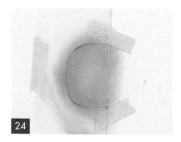

24

承步驟23，用手指將色粉塗抹上色。

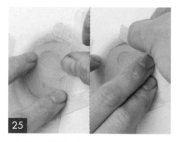

25

將南瓜模板放入區塊❶內後，以膠帶黏貼固定。

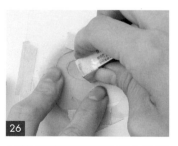

26

以橡皮擦將南瓜模板上的鏤空處（為眼睛、鼻子、嘴巴）擦白。

27

以黃色粉彩的筆尖在區塊❶的眼睛由外往內繪製直線。（註：直線的長度約為眼睛的一半。）

28

以美工刀在區塊❶眼尾處刮出深咖啡色色粉後，用手指塗抹上色。

29

以美工刀在區塊❶眼瞼處刮出鮮黃色色粉後，用手指塗抹上色。

30

將南瓜模板撕除。

ⓒ 右邊南瓜臉繪製

31

以鮮黃色粉彩的筆尖繪製區塊❶的嘴巴、鼻子。

32

以黃色色鉛筆塗抹南瓜邊緣，以調整輪廓線。

33

將方形模板a撕除。

34

先以方形模板a遮住區塊❶後，再以膠帶黏貼固定。

以美工刀在區塊❷上刮黑色粉彩，以製造色粉。

承步驟35，用手指將色粉塗抹上色。

將畫紙a上的餘粉輕敲掉。

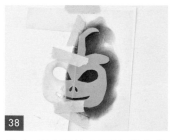

將南瓜模板放入區塊❷內後，以膠帶黏貼固定。

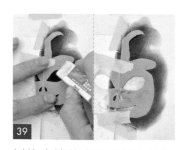

以橡皮擦將南瓜模板上的鏤空處（為眼睛、鼻子、嘴巴）擦白。

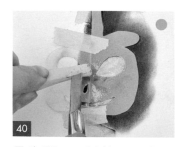

承步驟39，以美工刀在區塊❷的鏤空處刮出鮮黃色色粉後，用手指塗抹上色。

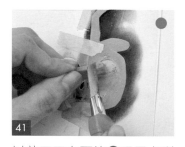

以美工刀在區塊❷眼尾處刮出橘黃色色粉後，用手指塗抹上色。

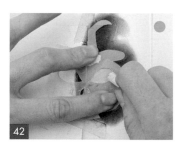

以鮮黃色粉彩的筆尖塗抹區塊❷的眼尾處，以調整留白處。

43

將南瓜模板撕除。

44

將方形模板a撕除。

45

將南瓜鏤空模板撕除。

46

以剪刀將南瓜沿邊剪下，即完成南瓜紙型。

Ⓓ 組裝、裝飾

47

重複步驟1-2，畫出畫紙b的中線後，以尺在3公分處做記號。

48

將方形模板a對齊步驟47記號處。

49

承步驟48，用手將方形模板a向上翻。

50

承步驟49，以膠帶黏貼固定。

51 用手將方形模板a往下翻回。（註：此為留白處，預留後續寫字用。）

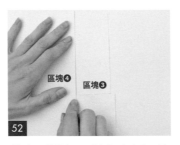

52 將方形模板b對齊畫紙b的中線後，以膠帶黏貼固定，分為區塊❸、區塊❹。

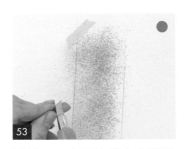

53 以美工刀在區塊❸上刮橘黃色粉彩，以製造色粉。

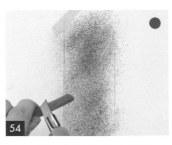

54 以美工刀在區塊❸上刮橘色粉彩，以製造色粉。

55 以化妝棉將橘黃色、橘色色粉塗抹上色。

56 如圖，橘色底色製作完成。

57 以保護膠噴灑橘色底色。

58 先取下方形模板b後，再遮住區塊❸。

59 以膠帶黏貼固定方形模板b。

60 承步驟59，以軟橡皮擦將交界處上的餘粉壓除。

61 承步驟60，以黑色粉彩的筆尖在交界處上畫出分隔線。

62 以美工刀在區塊❹上刮黑色粉彩，以製造色粉。

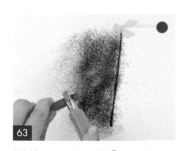

63 以美工刀在區塊❹上刮磚紅色粉彩，以製造色粉。

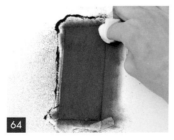

64 以化妝棉將黑色、磚紅色色粉塗抹上色。

65 將畫紙b上的餘粉輕敲掉，即完成雙色底色製作。

66 將方形模板b撕除，並以保護膠噴灑雙色底色。

67 在南瓜紙型後方塗抹白膠。

68 將南瓜紙型黏貼在雙色底色中間。

69 以金色亮粉筆畫出蒂頭,上方須留白。(註:蒂頭須往下延伸繪製至南瓜頂端。)

70 以銀色亮粉筆塗繪步驟69留白處,以加強蒂頭的層次。

71 以黑色代針筆描繪蒂頭的邊線。

72 以金色亮粉筆畫出南瓜的紋路。

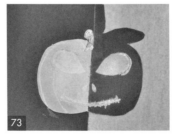

73 以金色亮粉筆畫出嘴巴的紋路。

74 以黑色代針筆畫出南瓜帽上的流蘇。

75

以鮮黃色粉彩的筆尖調整眼頭的細節。

76

以橘黃色粉彩的筆尖調整眼尾的細節。

77

以棉花棒塗抹眼睛內的粉彩，使顏色更柔和。

78

將方形模板撕除後，以橡皮擦擦掉鉛筆線。

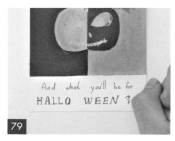

79

以黑筆在南瓜紙型下方寫上「And what you'll be for HALLO WEEN ？」後，再以金色亮粉筆沿著HALLO WEEN 邊緣描繪出陰影。

80

以保護膠噴灑作品。

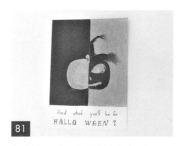

81

如圖，南瓜明信片完成。

Ⓐ 色塊繪製

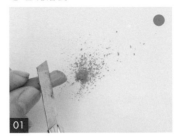

01

以美工刀在畫紙上刮橘黃色粉彩，以製造色粉。

02

承步驟1，用手指將色粉塗抹成花瓣形後，將餘粉輕敲除，即完成橘黃色色塊。

13

POSTCARD

彩球明信片

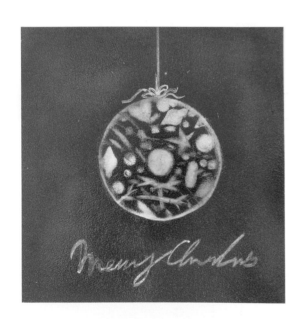

MATERIALS 材料

畫紙（11×11cm）、膠帶、保護膠、描圖紙（10.5×10.5cm）

TOOLS 工具

剪刀、美工刀、橡皮擦、筆型橡皮擦、尺、圓規、鐵製模板、白色牛奶筆

COLOR 色號

 橘黃色 青蘋果綠 橘色 道奇藍 桃紅色 黃色

 紅色 黑色 白色

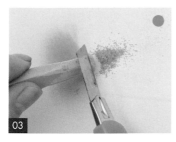

03 先在橘黃色色塊右側刮青蘋果綠色粉後，再重複步驟2，完成青蘋果綠色塊。

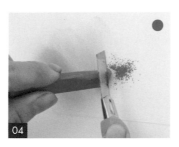

04 先在青蘋果綠色塊右側刮橘色色粉後，再重複步驟2，完成橘色色塊。

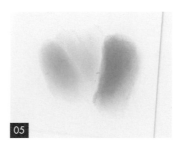

05 如圖，上半部色塊塗抹完成。

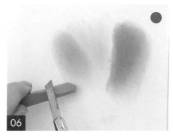

06 先在橘黃色色塊左側刮道奇藍色粉後，再重複步驟2，完成道奇藍色塊。

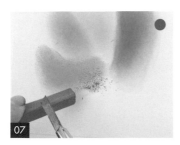

07 先在道奇藍色塊左側刮桃紅色色粉後，再重複步驟2，完成桃紅色色塊。

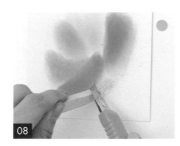

08 先在桃紅色色塊左側刮黃色色粉後，再重複步驟2，完成黃色色塊。

09 如圖，下半部色塊塗抹完成，形成圓形色塊。

10 以橡皮擦將青蘋果綠色塊上方擦白。（註：可依個人喜好製作留白處。）

11

以美工刀在步驟10擦白處刮白色粉彩，以製造色粉。

12

承步驟11，用手指將色粉塗抹上色後，將餘粉輕敲除。

13

以保護膠噴灑色塊。（註：此時噴保護膠主要是保護色塊，不被後續塗色影響。）

14

以美工刀在畫紙上刮紅色粉彩，以製造色粉。

15

承步驟14，用手指將色粉塗抹上色。

16

如圖，紅色底色製作完成。

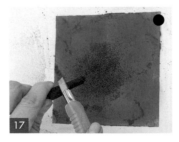

17

以美工刀在紅色底色上刮出黑色色粉後，再塗抹上色。

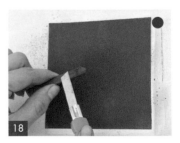

18

以美工刀刮出紅色色粉，並塗抹均勻，即完成暗紅色底色製作。

以圓規在描圖紙上畫上半徑2公分的圓。

先將描圖紙對折後，再以剪刀剪下圓形。

如圖，圓形鏤空模板、圓形模板完成。

將圓形模板放置在欲擦白處後，以保護膠噴灑暗紅色底色。

先將圓形鏤空模板放在暗紅色底色上後，以膠帶黏貼固定。（註：模板的鏤空處，會以步驟22圓形擺放的位置為主。）

將鐵製模板放在圓形鏤空模板的鏤空處，再以筆型橡皮擦將第2個圓形擦白。

重複步驟24，任選鐵製模板上的圓形並擦白。

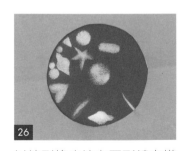

以筆型橡皮擦在圓形鏤空模板的鏤空處任意擦出圖形。

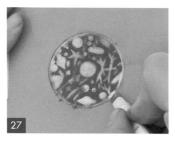

27

重複步驟26，圖形擦白完成後，再沿著圓形鏤空模板的輪廓擦白。

28

將圓形鏤空模板撕除，即完成彩球圖案。

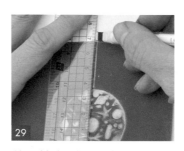

29

將尺放在彩球的中間，並以筆型橡皮擦擦出直線。

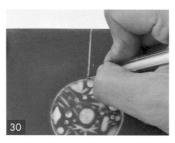

30

以白色牛奶筆在直線上塗白，讓直線能更顯色。

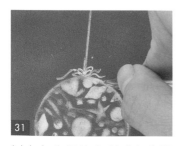

31

以白色牛奶筆在彩球上方畫上緞帶。（註：若筆尖卡粉，可先在其他紙上任意塗繪，以清除色粉。）

32

以白色粉彩筆在彩球下方寫上「Merry Christmas」。

33

以保護膠噴灑作品。

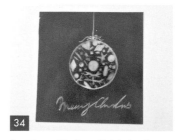

34

如圖，彩球明信片完成。

城市倒影明信片

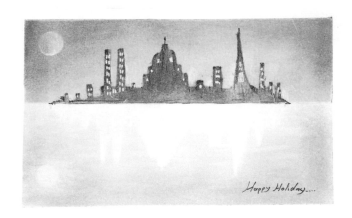

MATERIALS 材料

畫紙（14×9cm）、描圖紙（14×9cm）、方形模板
（15×7cm）、膠帶、保護膠

TOOLS 工具

美工刀、剪刀、鉛筆、軟橡皮擦、橡皮擦、筆型
橡皮擦、尺、粉刷、鐵製模板、黑色代針筆、白
色牛奶筆、銀色亮粉筆、深藍色色鉛筆

COLOR 色號

 白色　 淺紫色　 深紫色　藏青色

 水手藍　青蘋果綠　 橄欖綠　米黃色

STEP BY STEP 步驟說明

Ⓐ 模板製作

01

在畫紙的四邊黏貼約0.5公
分寬的膠帶。

02

將描圖紙對折。

承步驟2，將描圖紙再對折後，攤開描圖紙。

以鉛筆依據描圖紙的摺痕，在中心點做一記號。

以尺為輔助，依據描圖紙的寬邊的摺痕繪製橫線。

將描圖紙放在畫紙上，並以鉛筆在描圖紙畫出城市。

將描圖紙再次對折。

以剪刀剪下城市。

如圖，剪裁完成。

以橡皮擦擦掉鉛筆線。

11 如圖，城市模板完成。

12 以美工刀在畫紙上刮白色粉彩，以製造色粉。

13 用手指將白色色粉用力按壓塗抹上色。（註：以白色粉彩鋪底，可降低上色後不易擦色的狀況。）

14 將畫紙上的餘粉輕敲掉。

15 以美工刀在畫紙的四周刮淺紫色粉彩，以製造色粉。

16 承步驟15，用手指將色粉塗抹上色。

17 如圖，底色製作完成。

18 將方形模板放在畫紙的下側，並以膠帶黏貼固定。

19 以美工刀在畫紙上刮深紫色粉彩，以製造色粉。

20 承步驟19，用手指將色粉塗抹上色。

21 如圖，紫色底色製作完成。

22 將城市模板放在紫色底色上方。

23 承步驟22，以膠帶黏貼固定。

24 以美工刀在城市模板的鏤空處刮藏青色粉彩。

25 承步驟24，用手指將色粉塗抹上色。

26 將畫紙上的餘粉輕敲掉。

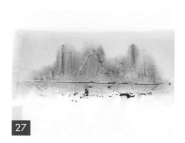

27

以深藍色色鉛筆在城市下方交界處描繪橫直線。

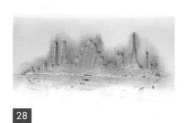

28

如圖，水平面完成。

29

將城市模板撕除。

30

先以粉刷將餘粉輕刷掉後，再以軟橡皮擦將邊緣餘粉壓除。

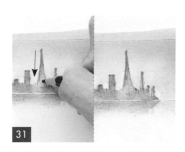

31

以深藍色色鉛筆在城市內部，由上往下繪製直線，以製作漸層感。

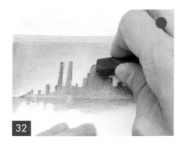

32

以水手藍粉彩的筆尖繪製城市上方的邊緣線。

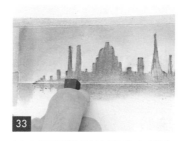

33

以水手藍粉彩的筆尖在城市下方交界處加強繪製水平面。

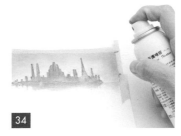

34

以保護膠噴灑作品。

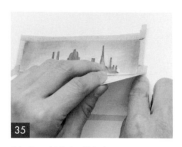

將方形模板撕除。

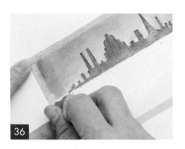

以軟橡皮擦將餘粉壓除。

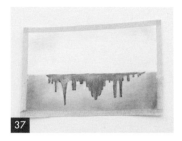

如圖,完成水平面上城市。
(註:可將下半部要繪製的部
分翻轉向上。)

將方形模板放在水平面上城
市的上方,並以膠帶黏貼固
定。

以美工刀在畫紙上刮青蘋果
綠粉彩,以製造色粉。

承步驟39,用手指將色粉塗
抹上色。

以美工刀在畫紙上刮橄欖綠
粉彩,以製造色粉。

承步驟41,用手指將色粉塗
抹上色。

43 將畫紙上的餘粉輕敲掉,即完成綠色底色製作。

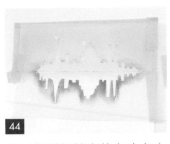

44 將城市模板放在綠色底色上方,並以膠帶黏貼固定。

45 以橡皮擦將城市模板的鏤空處擦白。

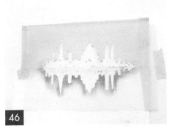

46 承步驟45,擦白完成後,再將橡皮擦屑輕敲掉。

47 以美工刀在城市模板的鏤空處刮米黃色粉彩,以製造色粉。

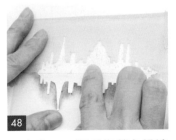

48 承步驟47,用手指將色粉塗抹上色。

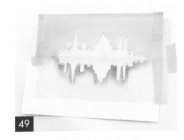

49 如圖,城市倒影完成。

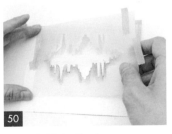

50 將城市模板撕除。

51 以粉刷將餘粉輕刷掉。

52 將方形模板撕除。

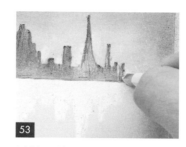

53 以筆型橡皮擦擦白城市倒影的邊緣處，以製造在水中暈開的效果。

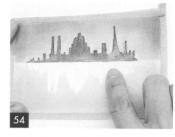

54 承步驟53，用手指塗抹擦白處，使粉彩自然暈開。

Ⓓ 裝飾、細節修補

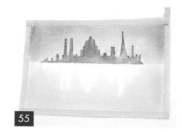

55 如圖，水平面下城市完成。

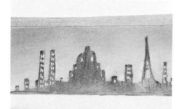

56 以白色牛奶筆在城市上繪製窗戶。（註：若筆尖卡粉，可先在其他紙上任意塗繪，以清除色粉。）

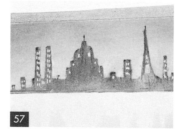

57 以黑色代針筆在大樓頂端繪製避雷針。

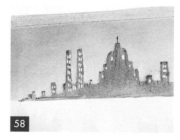

58 以黑色代針筆在大樓底部繪製道路。

59

將軟橡皮擦壓成扁尖狀。

60

先將畫紙轉直,再以扁尖狀軟橡皮擦在城市倒影處直向擦白,以製造水底波紋。

61

將鐵製模板放在城市左上角。

62

以橡皮擦擦白鐵製模板第7個圓形的邊緣。

63

以美工刀在圓形內刮白色粉彩,以製造色粉。

64

承步驟63,用手指將色粉塗抹上色,即完成白色圓形。

65

以銀色亮粉筆繪製白色圓形邊緣。

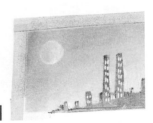

66

如圖,月亮完成。

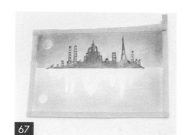

67

重複步驟61-65，完成倒影處左下角的月亮。

68

以軟橡皮擦按壓倒影處的月亮，以製造月亮在水面上的朦朧效果。

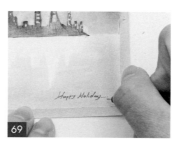

69

以黑色代針筆在倒影下方寫上「Happy Holiday」。

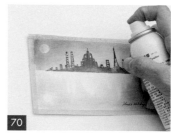

70

以保護膠噴灑作品。

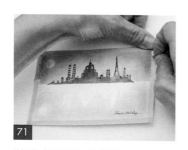

71

將畫紙邊緣膠帶撕除。

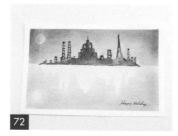

72

如圖，城市倒影明信片完成。

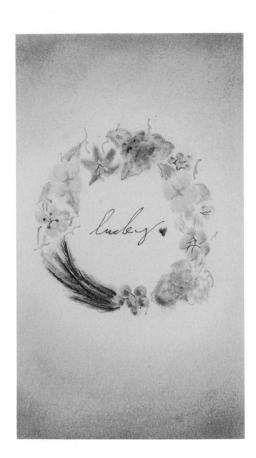

花圈明信片

MATERIALS 材料

畫紙（14×8cm）、棉花棒、化妝棉、保護膠

TOOLS 工具

調色盤、美工刀、鉛筆、黑色代針筆、亮粉筆（金色、銀色、粉色、綠色）、白色牛奶筆、色鉛筆（綠色、墨綠色、天藍色）、紫色奇異筆、滾珠式粉色亮粉

COLOR 色號

淺粉色　玫瑰紅　磚紅色　粉紅色　青綠色　墨綠色

淺紫色　深紫色　橘黃色　黃色　綠色　亮灰色

天藍色　淺灰色　橄欖綠　青蘋果綠　黃綠色

STEP BY STEP 步驟說明

Ⓐ 花圈繪製

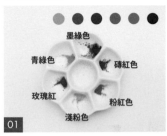

01

在調色盤上依序將淺粉色、玫瑰紅、磚紅色、粉紅色、青綠色、墨綠色粉彩，以美工刀刮出色粉。

02

取已沾取淺粉色色粉的棉花棒，在畫紙上旋轉壓畫出5個圓圈。

03

將餘粉敲掉後，以粉紅色粉彩的筆尖畫出圓圈的邊緣，即完成花瓣。

04

承步驟3，以棉花棒塗抹邊緣，使粉彩自然暈開。

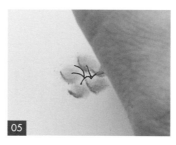

05

以黑色代針筆畫出花絲。

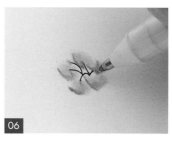

06

以金色亮粉筆點出花蕊。

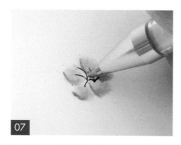

07

以銀色亮粉筆畫出子房，即完成粉色小花。

08

取已沾取青綠色色粉的棉花棒，在粉色小花左側壓畫出葉子。（註：此處建議使用尖頭棉花棒。）

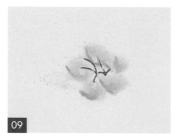

09

如圖，葉子繪製完成。

10

重複步驟8-9，依序在右上方、右下方壓畫出葉子。

11

將畫紙上的餘粉輕敲掉。

12

以綠色色鉛筆畫出葉脈,並描繪葉子的邊緣。

13

取已沾取淺粉色色粉的雙頭棉花棒,在小花左側點壓色粉。(註:雙頭棉花棒製作方法請參考 P.12。)

14

重複步驟13,點出圓形區塊。

15

取已沾取粉紅色色粉的雙頭棉花棒,在圓形區塊上點壓色粉。

16

重複步驟15,以圓形區塊為基準,點壓色粉,以增加層次感。

17

取已沾取磚紅色色粉的雙頭棉花棒,重複步驟15-16,在圓形區塊上點壓色粉。

18

將畫紙上的餘粉輕敲掉。

19 以墨綠色色鉛筆畫出葉形邊緣線。

20 取已沾取青綠色色粉的棉花棒,將葉形塗抹上色。

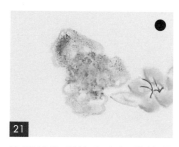

21 取已沾取墨綠色色粉的棉花棒,塗抹葉形邊緣,以增加層次感,即完成繡球花。

22 以鉛筆輕畫出花圈的輪廓。(註:輕畫即可,以免完成時鉛筆線過於明顯。)

23 以同一支棉花棒依序沾取玫瑰紅、淺粉色、粉紅色色粉。(註:用同一支棉花棒可製造混色效果。)

24 以混色粉棉花棒在繡球花側邊,旋轉壓畫出圓形果實。

25 重複步驟24,共壓畫出6個果實。

26 以黑色代針筆畫出果梗。

27 以粉色亮粉筆畫出果實的反光點。

28 在調色盤上依序將淺紫色、深紫色粉彩，以美工刀刮出色粉。

29 以同一支棉花棒依序沾取深紫色、淺紫色色粉。

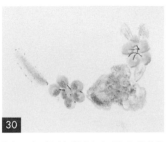

30 以混色粉棉花棒在果實側邊畫一條弧線。

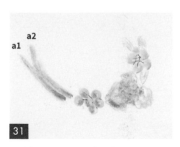

31 重複步驟30，共畫2條弧線，為弧線a1 ～ a2。

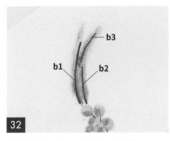

32 以紫色奇異筆在弧線a1 ～ a2中間繪製弧線b1 ～ b3。

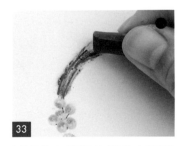

33 以深紫色粉彩的筆尖在弧線a1 ～ a2兩側繪製弧線。

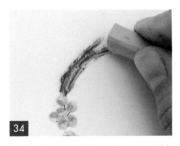

34 以淺紫色粉彩的筆尖在弧線a1 ～ a2兩側繪製弧線。

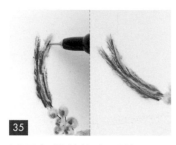

35 以黑色代針筆在弧線b1～b3兩側繪製鬚邊，即完成薰衣草。

36 在調色盤上依序將橘黃色、黃色粉彩，以美工刀刮出色粉。

37 以同一支棉花棒依序沾取橘黃色、黃色色粉。

38 以混色粉棉花棒在薰衣草側邊，旋轉壓畫出4片圓形花瓣。

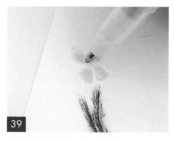

39 以金色亮粉筆畫出果梗。

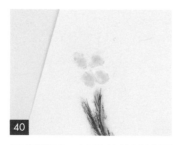

40 承步驟39，以棉花棒塗抹果梗，使筆觸暈開。

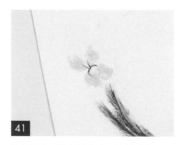

41 以黑色代針筆畫出花絲。

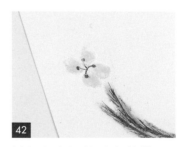

42 以粉色亮粉筆點出花蕊。

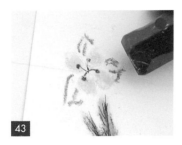

43

以綠色粉彩的筆尖畫出葉形。

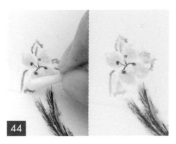

44

承步驟43，以棉花棒塗抹葉形，使粉彩自然暈開，即完成黃色小花。

45

以亮灰色粉彩的筆尖畫出4個圓形棉花。

46

以美工刀在圓形棉花邊緣刮天藍色粉彩，以製造色粉。

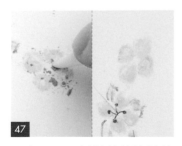

47

承步驟46，以棉花棒塗抹棉花邊緣。（註：此處建議使用尖頭棉花棒，塗出的線條會較細緻。）

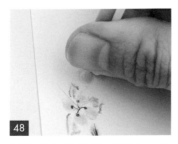

48

以棉花棒塗抹棉花邊緣，使粉彩自然暈染。

49

以淺灰色粉彩的筆尖繪製棉花根部。

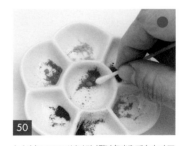

50

以美工刀將橄欖綠粉彩在調色盤上刮出色粉後，以棉花棒沾取色粉。

51 承步驟50，以棉花棒畫出綠色葉子。

52 以墨綠色色鉛筆畫出葉尖。

53 以天藍色色鉛筆描繪棉花邊緣，即完成棉花製作。

54 以棉花棒沾取粉紅色色粉，在棉花側邊畫出5片花瓣。

55 承步驟54，以白色牛奶筆在花瓣中心塗白，以增加立體感。

56 以金色亮粉筆在花瓣中心畫出花蕊。

57 以黑色代針筆在花蕊下方畫出花絲，即完成紅色小花。

58 重複步驟45-53，在粉色小花右側繪製棉花。

59 以同一支雙頭棉花棒依序沾取淺粉色、粉紅色色粉。

60 以混色粉雙頭棉花棒在棉花左側點壓色粉。

61 重複步驟60，點出不規則區塊。

62 取已沾取橄欖綠色粉的棉花棒，在不規則區塊側邊繪製葉子。

63 以同一支棉花棒依序沾取磚紅色、粉紅色色粉。

64 以混色粉棉花棒在棉花兩側隨意點壓出圓形，為果實。

65 以黑色代針筆畫出果梗。

66 以美工刀依序將青蘋果綠、黃綠色粉彩在調色盤上刮出色粉。

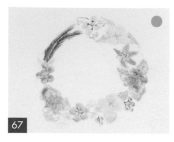

67

取已沾取黃綠色色粉的棉花棒，在花圈下方塗抹上色，以填補空隙。

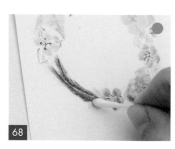

68

取已沾取青蘋果綠色粉的棉花棒，在花圈的下方塗抹上色，以填補空隙。

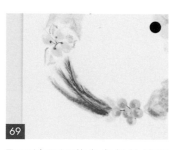

69

取已沾取深紫色色粉的棉花棒，再繪製一根薰衣草。

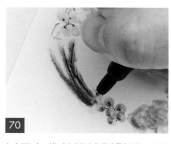

70

以黑色代針筆繪製鬚邊，即完成薰衣草。

71

取已沾取深綠色色粉的棉花棒，繪製葉子。

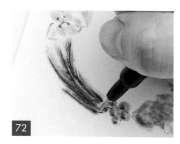

72

以黑色代針筆繪製葉脈。

73

以墨綠色色鉛筆調整葉子的邊緣。

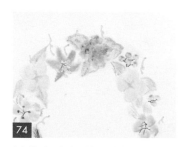

74

以綠色亮粉筆繪製藤蔓。

ⓑ 外框繪製

75

以美工刀在畫紙的上、下兩側刮淺粉色粉彩，以製造色粉。

76

以美工刀在畫紙的上、下兩側刮粉紅色粉彩，以製造色粉。

77

用手指將淺粉色、粉紅色色粉塗抹上色。

78

如圖，塗抹完成，即完成外框。

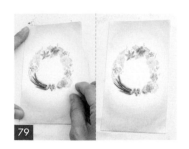

79

以化妝棉塗抹外框，使粉彩自然暈染。

80

以美工刀在畫紙上、下兩側的邊緣刮玫瑰紅粉彩，以製造色粉。

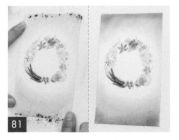

81

承步驟80，用手指將色粉塗抹上色，即完成花圈明信片。

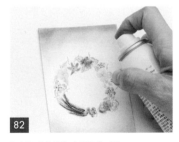

82

以保護膠噴灑作品。

83

84

85

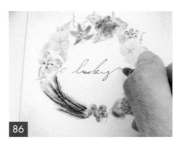
86

以滾珠式粉色亮粉塗抹外框，以增加作品的亮度。

如圖，粉色亮粉塗抹完成。

以保護膠噴灑作品。

以黑色代針筆寫上「lucky」。

87

88

以粉色亮粉筆在lucky下側畫愛心。

如圖，花圈明信片完成。

16
COASTER
|

拼接幾何杯墊1

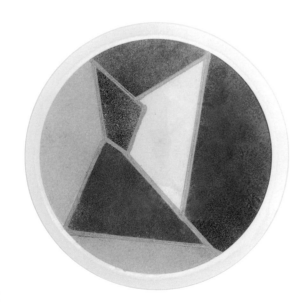

LINE DRAFT 作品分區圖

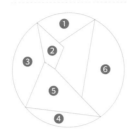

MATERIALS 材料

圓形畫紙（半徑4cm）、黃色圓形
色紙（半徑4.5cm）、白膠、膠帶、
保護膠、亮面冷裱膜

TOOLS 工具

美工刀、剪刀、軟橡皮擦、尺、金
蔥筆

COLOR 色號

 藏青色　 深紫色　 淺紫色　 天藍色　 咖啡色　 鋼青色

STEP BY STEP 步驟說明

Ⓐ 幾何繪製

01

取2張紙遮出圓形畫紙上，
區塊❶的上色位置，並以膠
帶黏貼固定。（註：本作品白
紙為遮區塊使用，可依個人
便利取得為主。）

02

以美工刀在區塊❶刮藏青色
粉彩，以製造色粉。

03 承步驟2，用手指將色粉塗抹上色後，取下白紙。

04 先敲除餘粉後，再以軟橡皮擦壓除餘粉。

05 取一白紙，遮住區塊❶上色處，以防後續塗抹時染色。

06 承步驟5，依序取3張白紙，遮出區塊❷上色位置，並以膠帶黏貼固定。

07 以美工刀在區塊❷刮深紫色粉彩，以製造色粉。

08 承步驟7，用手指將色粉塗抹上色後，取下白紙。

09 重複步驟4，清除餘粉。

10 取一白紙，遮住區塊❷上色處，以防後續塗抹時染色。

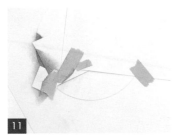

11

承步驟10，取1張白紙，遮出區塊❸上色位置，並以膠帶黏貼固定。

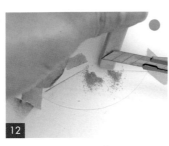

12

以美工刀在區塊❸刮淺紫色粉彩，以製造色粉。

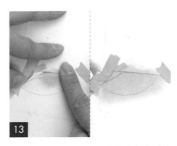

13

承步驟12，用手指將色粉塗抹上色，取下白紙。

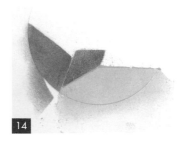

14

重複步驟4，清除餘粉。

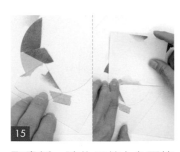

15

取畫紙，遮住目前上色區塊❶～❸，以防後續塗抹時染色。

16

承步驟15，取1張白紙，遮出區塊❹上色位置。

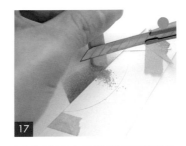

17

以美工刀在區塊❹刮天藍色粉彩，以製造色粉。

18

承步驟17，用手指將色粉塗抹上色後，取下步驟16白紙並清除餘粉。（註：上色時手須壓住步驟16白紙。）

19 | 承步驟18，將白紙反轉，遮出區塊❺上色位置。

20 | 以美工刀在區塊❺刮咖啡色粉彩，以製造色粉。

21 | 承步驟20，用手指將色粉塗抹上色後，取下白紙並清除餘粉。（註：上色時手須壓住步驟19白紙。）

22 | 取1張白紙，遮出區塊❻上色位置，並以美工刀在區塊❻刮鋼青色粉彩，以製造色粉。

23 | 承步驟22，用手指將色粉塗抹上色後，取下白紙並清除餘粉。（註：上色時手須壓住步驟22白紙。）

Ⓑ 裝飾、加工

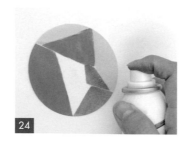

24 | 以保護膠噴灑作品。

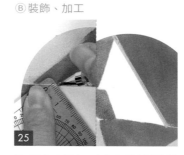

25 | 取尺為輔助，以金蔥筆順著區塊❻邊緣繪製線條。

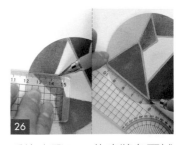

26 | 重複步驟25，依序將各區域邊緣繪製線條，以增加作品豐富度。

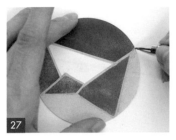

27 以金蔥筆填補未繪製到的空白處，即完成幾何圖形主體。

28 在黃色圓形色紙上塗抹白膠。

29 用手指將白膠均勻塗抹，以防溢膠或黏貼不平整。

Notes

若筆卡粉，可在衛生紙上畫線以清除粉彩。

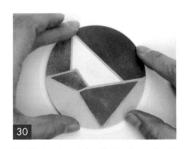

30 將幾何圖形主體黏貼至白膠上方。

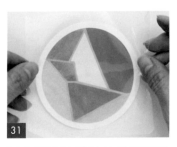

31 以亮面冷裱膜貼住幾何圖形主體。

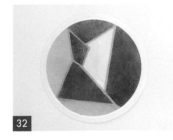

32 最後，以剪刀沿著黃色圓形色紙邊緣剪下多餘的亮面冷裱膜即可。

在繪製線條時，須適時以衛生紙擦除卡在尺上的筆墨，以免沾染作品。

17
COASTER

拼接幾何杯墊 2

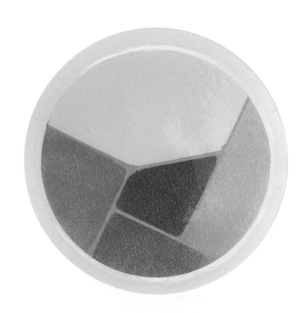

236

LINE DRAFT 作品分區圖

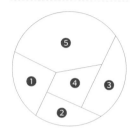

MATERIALS 材料

圓形畫紙（半徑4cm）、黃色圓形色紙（半徑4.5cm）、描圖紙（半徑4cm）、白膠、膠帶、保護膠、亮面冷裱膜

TOOLS 工具

美工刀、剪刀、鉛筆、尺、金蔥筆

COLOR 色號

粉紅色　玫瑰紅　淺粉色　殷紅色

STEP BY STEP 步驟說明

Ⓐ 模板製作

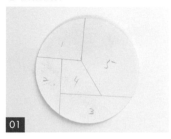

01

先在圓形畫紙上依照作品分區圖繪製區塊❶～❺。

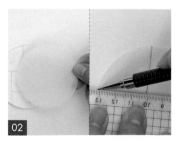

02

以尺為輔助，將描圖紙放在分區圖上，取尺為輔助，繪製區塊❶。

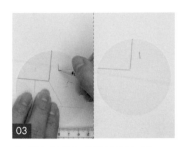

在描圖紙上標示區塊❶。

以剪刀剪下區塊❶，為模板❶。

將描圖紙放在分區圖上，繪製區塊❷。

在描圖紙上標示區塊❷。

以剪刀剪下區塊❷，為模板❷。

將描圖紙放在分區圖上，繪製區塊❸。

在描圖紙上標示區塊❸後，剪下區塊❸，為模板❸。

將描圖紙放在分區圖上，繪製區塊❹。

11

在描圖紙上標示區塊❹。

12

以美工刀割下區塊❹，為模板❹。

13

將描圖紙放在分區圖上，繪製區塊❺。

14

在描圖紙上標示區塊❺。

Ⓑ 幾何繪製

15

以剪刀剪下區塊❺，為模板❺。

16

取模板❶，並以膠帶黏貼固定在已擦除筆跡的圓形畫紙上。（註：若後續還要使用分區圖，可另製圓形畫紙。）

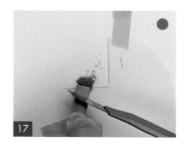

17

以美工刀在區塊❶刮粉紅色粉彩，以製造色粉。

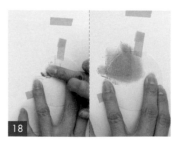

18

承步驟17，用手指將色粉塗抹上色後，取下模板❶，並清除餘粉。

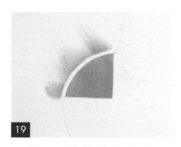

19

如圖，區塊❶繪製完成。

20

取模板❷，並以膠帶黏貼固定在圓形畫紙上。

21

以美工刀在區塊❷刮玫瑰紅粉彩，以製造色粉。

22

承步驟21，用手指將色粉塗抹上色後，取下模板，並清除餘粉。

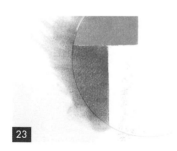

23

如圖，區塊❷繪製完成。

24

取模板❸，並以膠帶黏貼固定在圓形畫紙上。

25

以美工刀在區塊❸刮淺粉色粉彩，以製造色粉。

26

承步驟25，用手指將色粉塗抹上色後，取下模板，並清除餘粉。

27 如圖，區塊❸繪製完成。

28 取模板❹，並以膠帶黏貼固定在圓形畫紙上。

29 以美工刀在區塊❹刮殷紅色粉彩，以製造色粉。

30 承步驟29，用手指將色粉塗抹上色後，取下模板，並清除餘粉。

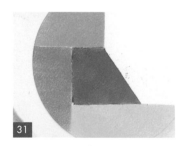

31 如圖，區塊❹繪製完成。

32 以保護膠噴灑作品。

Ⓒ 裝飾、加工

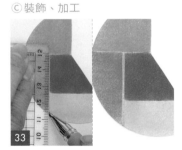

33 取尺為輔助，以金蔥筆順著區塊❷邊緣繪製線條。

34 重複步驟33，依序將各區域邊緣繪製線條，以增加作品豐富度。

以金蔥筆填補未繪製到的空白處。

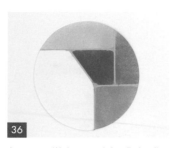

如圖，幾何圖形主體完成。

在黃色圓形色紙上塗抹白膠。

用手指將白膠均勻塗抹，以防溢膠或黏貼不平整。

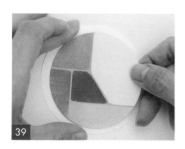

將幾何圖形主體黏貼至白膠上方。

以亮面冷裱膜貼住幾何圖形主體。

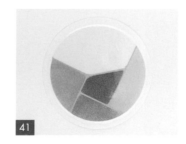

最後，以剪刀沿著黃色圓形色紙邊緣剪下多餘的亮面冷裱膜即可。

18
COASTER
|

鋼琴杯墊

MATERIALS 材料

畫紙（12×12cm）、描圖紙a（15×5cm）、描圖紙b（16×7cm）、方形模板（13×14cm）、膠帶、保護膠

TOOLS 工具

美工刀、鉛筆、軟橡皮擦、筆型橡皮擦、尺、粉刷、鐵製模板

COLOR 色號

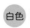 白色　 亮灰色　暗灰色　 黑色

STEP BY STEP 步驟說明

Ⓐ 畫紙及模板製作

01

取四邊已貼膠帶的畫紙。

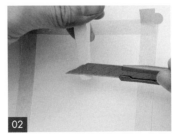

02

以美工刀在畫紙上刮白色粉彩，以製造色粉。

03 用手指將白色色粉用力按壓塗抹上色。（註：以白色粉彩鋪底，可降低上色後不易擦色的狀況。）

04 將畫紙上的餘粉輕敲掉。

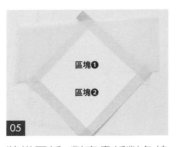

區塊❶

區塊❷

05 將描圖紙a對齊畫紙對角線後，再以膠帶黏貼固定，分為區塊❶、區塊❷。

06 取描圖紙b蓋住區塊❷後，再以鉛筆沿著區塊❷的邊緣線繪製三角形。

07 以尺為輔助，在三角形的底邊以每隔1公分的規律，做記號。

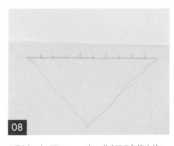

08 重複步驟7，完成記號製作。

09 以記號為基準，畫出超出三角形的直線。

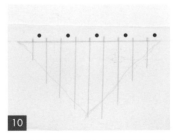

10 重複步驟9，完成直線繪製，為琴鍵。（註：圖上紅點為步驟11的打√處。）

先以鉛筆依據步驟10紅點處打√後，以美工刀割開打√處兩邊直線。

以美工刀將打√處兩邊直線割開後，再割開下方斜直線。

如圖，琴鍵模板完成。

將琴鍵模板放在區塊❷上。

以膠帶將琴鍵模板黏貼固定。

將琴鍵模板上割開的琴鍵往上摺。

重複步驟16，依序將已割開的琴鍵向上摺，分別為琴鍵❶～❺。

以美工刀在琴鍵模板上的琴鍵❶刮暗灰色粉彩，以製造色粉。

19

重複步驟18，在琴鍵❷上刮出暗灰色色粉。

20

以美工刀在琴鍵模板上的琴鍵❸刮亮灰色粉彩，以製造色粉。

21

重複步驟18，在琴鍵❹、❺上刮出暗灰色色粉。

22

用手指將亮灰色色粉塗抹上色。

23

用手指將暗灰色色粉塗抹上色。

24

用已沾取暗灰色色粉的手指，塗抹琴鍵❸邊緣，以增加層次感。

25

以美工刀在琴鍵模板的琴鍵❶、❷、❹、❺上方邊緣刮黑色粉彩，以製造色粉。

26

用手指將黑色色粉塗抹上色。

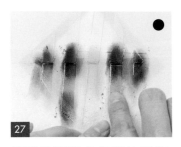

27

用已沾取黑色色粉的手指，塗抹琴鍵❷、❹下方邊緣。

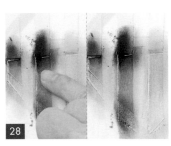

28

承步驟27，用手指塗抹琴鍵❷、❹中間，使漸層更自然。

29

將琴鍵模板撕除。

30

以粉刷將餘粉輕刷掉。

31

以軟橡皮擦將琴鍵邊緣餘粉壓除。

32

將方形模板放置在距離畫紙（區塊❷）邊緣0.2公分處。

33

以膠帶黏貼固定。

34

以美工刀在琴鍵模板的邊緣刮黑色粉彩，以製造色粉。

35 承步驟34，用手指將色粉塗抹上色。

36 將畫紙上的餘粉輕敲掉。

37 將方形模板撕除。

38 以粉刷將餘粉輕刷掉，即完成邊線製作。

39 將方形模板放在畫紙（區塊❷）另一側。

40 重複步驟32-38，完成另一側邊線製作。

41 以保護膠噴灑琴鍵。

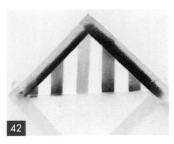

42 如圖，琴鍵製作完成。

取描圖紙a遮住區塊❷後，以膠帶黏貼固定。

以美工刀在區塊❶上刮暗灰色粉彩，以製造色粉。

承步驟44，用手指將色粉塗抹上色。

以美工刀在區塊❶的三角邊緣刮黑色粉彩，以製造色粉。

如圖，黑色色粉刮製完成。

承步驟47，用手指將色粉塗抹上色。

將畫紙上的餘粉輕敲掉，即完成黑色底色製作。

將鐵製模板放置在黑色底色上，並以筆型橡皮擦擦白第3個圓形。

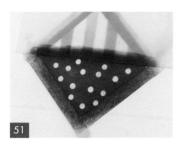

51

重複步驟50，在黑色底色上依序擦出圓形。

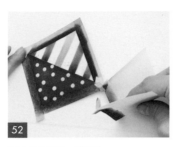

52

將描圖紙 a 撕除。

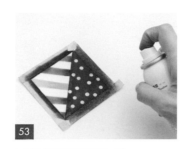

53

以保護膠噴灑作品。

54

最後，將畫紙邊緣膠帶撕除即可。

55

如圖，鋼琴杯墊完成。

19
COASTER

富士山杯墊

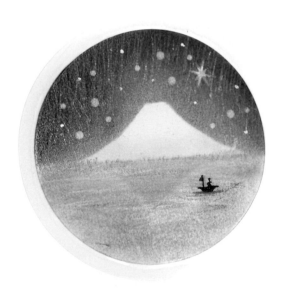

MATERIALS 材料

圓形畫紙a（半徑4cm）、圓形畫紙b（半徑4cm）、黃色圓形色紙（半徑4.5cm）、描圖紙、膠帶、口紅膠、保護膠、化妝棉、棉花棒、霧面冷裱膜

TOOLS 工具

美工刀、剪刀、鉛筆、、色鉛筆（綠色、藍色、白色）、白色牛奶筆、黑色色筆、筆型橡皮擦、長型紙捲橡皮擦、鐵製模板

COLOR 色號

 白色　 天藍色　 藏青色　 藍色　 暗綠色　鋼青色

 深藍色　 水手藍　黑色　 道奇藍　碧綠色

STEP BY STEP 步驟說明

Ⓐ 模板製作

01

以鉛筆在圓形畫紙a上繪製富士山。

02

以剪刀順著鉛筆線剪下富士山。

Ⓑ 山形雛型繪製

03

如圖，天空模板和山形模板製作完成。

04

取天空模板，並放置在圓形畫紙b上，並以膠帶黏貼固定。

05

以美工刀在天空模板上側刮白色粉彩，以製造色粉。

06

用手指將白色色粉用力按壓塗抹上色。（註：以白色粉彩鋪底，可降低上色後不易擦色的狀況。）

07

以美工刀在天空模板側邊刮天藍色粉彩，以製造色粉。

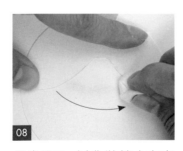

08

承步驟7，以化妝棉由左向右塗抹上色，形成微笑形。

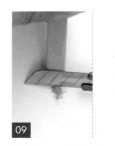

09

以美工刀在紙上刮天藍色粉彩，並以棉花棒沾取色粉。

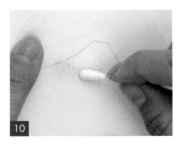

10

承步驟9，以棉花棒加強塗抹微笑形，使富士山山頂的白雪更加明顯。

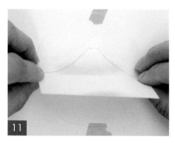

11

任取1張白紙，覆蓋住步驟10山形，並以膠帶黏貼固定。（註：須與山形底部平行。）

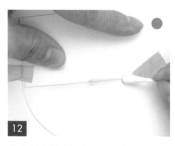

12

先以棉花棒沾取天藍色色粉後，再塗抹步驟11白紙的接縫處。

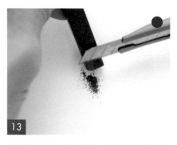

13

以美工刀在紙上刮藏青色粉彩，以製造色粉。

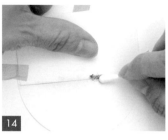

14

先以棉花棒沾取藏青色色粉後，再塗抹步驟11畫紙的接縫處。

Ⓒ 湖面雛型繪製

15

取下模板，水平面雛形完成。

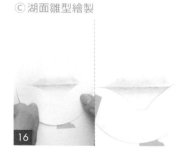

16

將天空模板翻轉，並以膠帶黏貼固定，預備繪製富士山倒影。

17

以美工刀在紙上刮藍色粉彩，並以棉花棒沾取色粉。

18

承步驟17，以棉花棒塗抹倒影的山頂處。

19

以棉花棒沾取藏青色色粉，持續塗抹倒影的山頂處後，取下模板。

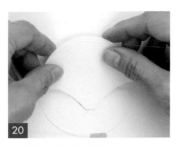

20

取山形模板，並覆蓋倒影及山形，預備繪製湖面。

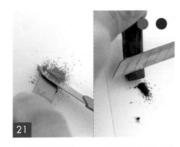

21

以美工刀在紙上刮暗綠色及鋼青色粉彩，以製造色粉。

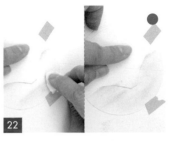

22

以化妝棉沾取暗綠色色粉，並塗抹湖面。

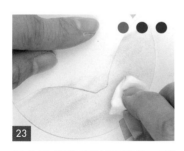

23

以化妝棉依序沾取藍色、藏青色、鋼青色色粉，並塗抹湖面，以製造出湖色的堆疊感。

24

以天藍色粉彩的筆尖繪製湖面。

25

以乾淨化妝棉塗抹步驟24天然色粉彩繪製處，使粉彩自然暈染。

26

以美工刀在湖面刮天藍色粉彩，以製造色粉。

27

承步驟26，以化妝棉塗抹色粉，使顏色更加均勻。

28

取下天空模板後，以美工刀在湖面刮藏青色粉彩，以製造色粉。

29

以美工刀在湖面刮天藍色粉彩，以製造色粉。

30

以棉花棒塗抹藏青色、天藍色色粉，使粉彩自然暈染。

Ⓓ 天空雛型繪製

31

以藏青色粉彩的筆尖繪製湖面。

32

以乾淨棉花棒塗抹水平面，使交界處更自然。（註：此處建議使用尖頭棉花棒。）

33

如圖，湖面雛形完成。

34

取山形模板覆蓋湖面雛形，並以膠帶黏貼固定，預備繪製天空。

以美工刀在山型模板上側刮藏青色粉彩，以製造色粉。

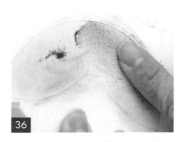

承步驟35，用手指將色粉塗抹上色。

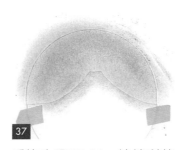

重複步驟35-36，持續刮藏青色粉彩，直至需要的飽和度。

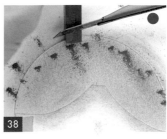

以美工刀在圓形畫紙b上側刮水手藍粉彩，以製造色粉。

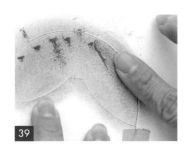

承步驟38，用手指將色粉塗抹上色。

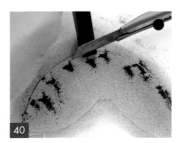

以美工刀在圓形畫紙b上側刮深藍色粉彩，以製造色粉。

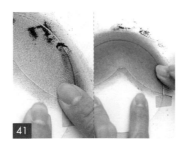

承步驟40，用手指將色粉塗抹上色。

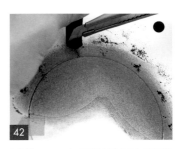

以美工刀在圓形畫紙b邊緣刮黑色粉彩，以製造色粉。（註：黑色粉彩只須在邊緣刮少量色粉，以免顏色過重。）

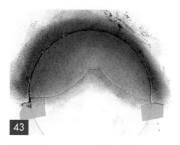

43

承步驟42，用手指將色粉塗抹上色後，取下模板。

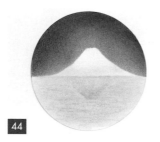

44

如圖，天空雛形完成。

45

任取1張白紙，覆蓋住天空雛型，並以膠帶黏貼固定。

46

以美工刀在湖面上方刮道奇藍粉彩，以製造色粉。

47

承步驟46，用手指將色粉塗抹上色。

48

以天空模板覆蓋住湖面，並以膠帶黏貼固定後，以美工刀在倒影的山頂上刮鋼青色粉彩，以製造色粉。

49

承步驟48，用手指將色粉塗抹上色。

50

以美工刀在倒影的山頂上刮碧綠色粉彩，以製造色粉。

51

承步驟50，用手指將色粉塗抹上色。

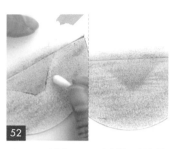

52

先取下模板，再以乾淨棉花棒，運用圓形畫紙b上餘粉塗抹山形倒影與湖面的交界處。

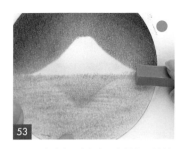

53

取下白紙，以水手藍粉彩的筆尖繪製水平面。

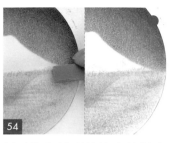

54

以碧綠色粉彩的筆尖繪製水平面。

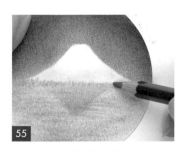

55

以綠色色鉛筆繪製水平面。

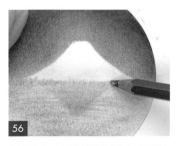

56

以藍色色鉛筆繪製水平面，使交界處更自然。

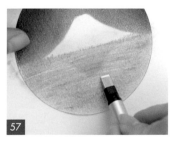

57

以筆型橡皮擦橫向擦白湖面，以製造波紋。

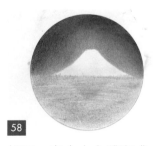

58

如圖，富士山主體完成。

59 以美工刀刀背刮白天空背景，以製造星空感。

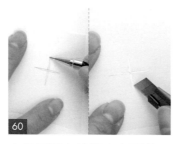

60 在描圖紙上繪製十字形後，以美工刀割下十字形，即完成星星模板。

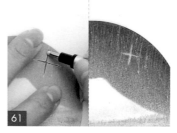

61 將星星模板放置在天空右上角，並以筆型橡皮擦擦白，形成十字形。

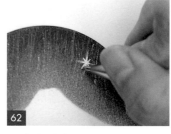

62 取白色牛奶筆，以十字形為基準，繪製X形。

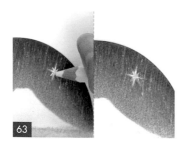

63 以白色色鉛筆塗畫X形，使白色牛奶筆的顏色不會太突兀。

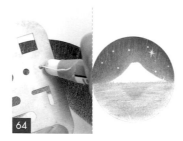

64 將鐵製模板在天空上，以長型紙捲橡皮擦依序擦白第一個圓形。

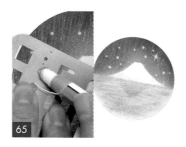

65 將鐵製模板在天空上，以長型紙捲橡皮擦依序擦白第二個圓形。

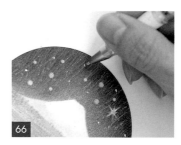

66 以白色牛奶筆在天空上繪製圓點。

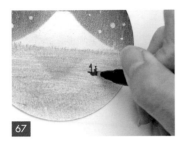

67

以黑色色筆在湖面上繪製船和小人。

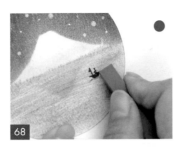

68

以道奇藍粉彩的筆尖在船底下繪製橫線，以製造波紋。

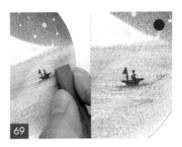

69

以鋼青色粉彩的筆尖在船底下繪製橫線，以加強水面波紋。

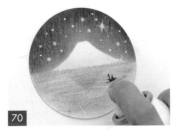

70

以保護膠噴灑作品，即完成富士山主體。

G 裝飾、細節修補

71

在黃色圓形色紙上塗抹口紅膠。

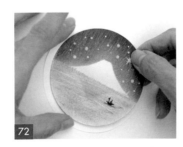

72

將富士山主體黏貼至口紅膠上方。

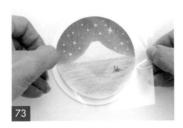

73

以霧面冷裱膜貼住富士山主體。

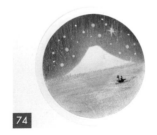

74

最後，以剪刀沿著黃色圓形色紙邊緣剪下多餘的霧面冷裱膜即可。

20

COASTER

|

貓咪杯墊

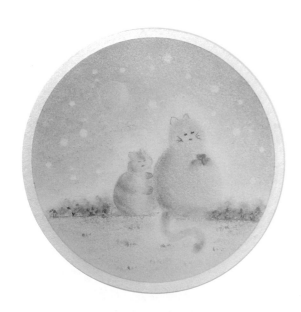

MATERIALS 材料

圓形畫紙（半徑3.5cm）、白色色紙（半徑4cm）、口紅膠、化妝棉、棉花棒、保護膠、藍色亮粉、霧面冷裱膜

TOOLS 工具

美工刀、剪刀、粉刷、水彩筆、色鉛筆（土黃色、橘色、黃色、咖啡色、深咖啡色、灰色）、黑色代針筆、筆型橡皮擦、軟橡皮擦、長型紙捲橡皮擦、鐵製模板

COLOR 色號

芥末黃	深咖啡	白色	土黃色	咖啡色	暗灰色
淺灰色	亮灰色	青蘋果綠	黃綠色	綠色	黃色
天藍色	藏青色	淺粉色	粉紅色	玫瑰紅	巧克力色
殷紅色					

STEP BY STEP 步驟說明

Ⓐ 土黃色貓咪繪製

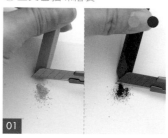

01

以美工刀在紙上分別刮芥末黃、深咖啡色粉彩，以製造色粉。

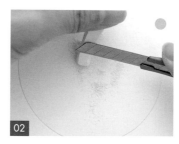

02

以美工刀在圓形畫紙上刮白色粉彩，以製造色粉。

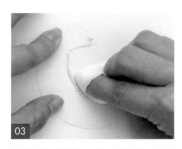

03

以化妝棉將白色色粉用力按壓塗抹上色。（註：以白色粉彩鋪底，可降低上色後不易擦色的狀況。）

04

取1張白紙遮住圓形畫紙的1/3處。

05

用手指沾取芥末黃色粉。

06

承步驟5，用手指在圓形畫紙上塗抹出橢圓形後，取下白紙。

07

承步驟6，用手指加強塗抹橢圓形。

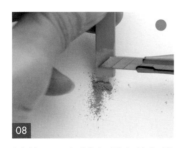

08

以美工刀在紙上刮土黃色粉彩，以製造色粉。

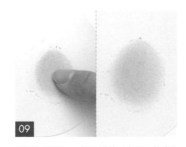

09

承步驟8，用手指沾取色粉後，塗抹橢圓形，以增加顏色的飽和度，即完成身體雛形。

10

先用手指沾取芥末黃色粉後，再塗抹橢圓形上方，呈葫蘆形，即完成頭部繪製。

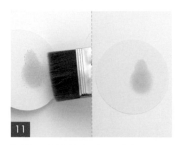

11 以粉刷將餘粉輕刷掉。

12 以土黃色色鉛筆勾勒身體雛形側邊。

13 將棉花棒棒頭壓扁。

14 承步驟13，以扁棉花棒依序沾取芥末黃、深咖啡色色粉，以製造混色的效果。

15 承步驟14，以混色粉棉花棒塗抹身體雛形側邊。

16 以美工刀在紙上刮咖啡色粉彩，以製造色粉。

17 以棉花棒沾取咖啡色色粉，再塗抹身體雛形側邊，減少交界處的色差。

18 以軟橡皮擦壓除餘粉。

19 以筆型橡皮擦順著身體雛形側邊輪廓，擦除毛邊，使邊緣線更清楚。

20 以棉花棒沾取土黃色色粉，再繪製尾巴。（註：若繪製時，色粉不夠，可反覆沾取。）

21 以棉花棒沾取咖啡色色粉，再塗抹尾巴側邊，以製造花紋。

22 如圖，尾巴繪製完成。

23 以土黃色色鉛筆描繪身體雛型側邊，即完成身體繪製。

24 以棉花棒沾取土黃色色粉後，旋轉棉花棒壓畫出圓形。

25 以棉花棒沾取咖啡色色粉，再壓畫出倒U形。（註：此處建議使用尖頭棉花棒。）

26 以土黃色色鉛筆描繪倒U形輪廓，即完成手部。

27 以橘色色鉛筆在手部中間繪製愛心。

28 土黃色色鉛筆在頭部上側繪製耳朵。

29 以棉花棒沾取土黃色色粉，再填畫出耳朵的顏色。(註：此處建議使用尖頭棉花棒。)

30 以黑色代針筆繪製貓眼。

31 以咖啡色色鉛筆繪製嘴巴。

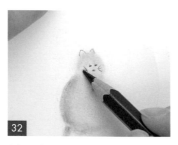

32 以深咖啡色色鉛筆繪製鬍鬚。

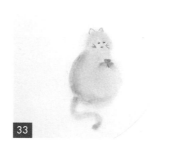

33 如圖，土黃色貓咪繪製完成。

ⓑ 灰色貓咪繪製

34 以美工刀在紙上刮淺灰色、暗灰色、亮灰色粉彩，以製造色粉。

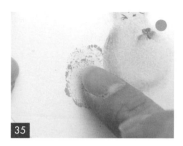

35

用手指沾取亮灰色色粉後塗抹橢圓形，為身體雛形。

36

以棉花棒為輔助，用畫紙上的餘粉調整身體雛形

37

承步驟36，繪製頭部雛形，呈葫蘆形。

38

以棉花棒沾取淺灰色色粉，塗抹身體雛形側邊，以增加顏色的飽和度。

39

重複步驟38，加強頭部雛形顏色的飽和度。

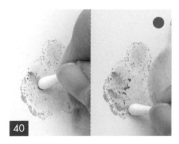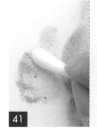

40

以棉花棒沾取暗灰色色粉，以繪製花紋。

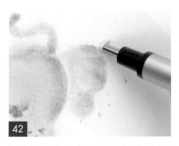

41

以棉花棒為輔助，用畫紙上的餘粉沿著身體邊緣繪製輪廓，以加強邊緣線條。

42

以筆型橡皮擦順著身體雛形側邊輪廓，擦除毛邊，使邊緣線更清楚。

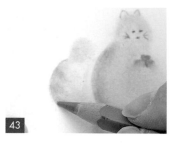

43 以灰色色鉛筆描繪身體雛型側邊，即完成身體繪製。

44 以灰色色鉛筆描繪頭部雛型側邊。

45 承步驟44，順勢繪製耳朵。

46 以筆型橡皮擦順著頭部雛形側邊輪廓，擦除毛邊，使邊緣線更清楚。

47 如圖，頭部繪製完成。

48 先以棉花棒沾取淺灰色色粉後，壓畫出半圓形，形成手部雛形。（註：此處建議使用尖頭棉花棒。）

49 先以棉花棒沾取暗灰色色粉後，在手部雛形尖端壓畫出花紋。

50 以灰色色鉛筆描繪手部雛形尖端的輪廓。

51

以棉花棒為輔助，用畫紙上的餘粉調整手部雛形，即完成手部。

52

以灰色色鉛筆繪製半圓形。

53

以棉花棒沾取淺灰色色粉後，填畫半圓形。

54

以棉花棒沾取暗灰色色粉，再填畫半圓形，即完成尾巴繪製。（註：以下建議使用尖頭棉花棒。）

55

以棉花棒沾取暗灰色色粉，再繪製頭頂上的花紋。

56

以棉花棒沾取暗灰色色粉，再繪製下巴。

57

以灰色色鉛筆繪製貓眼。

58

以咖啡色色鉛筆繪製嘴巴。

59

如圖，灰色貓咪繪製完成。

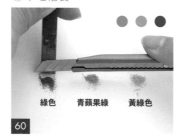

綠色　　青蘋果綠　　黃綠色

60

以美工刀在紙上刮青蘋果綠、黃綠色、綠色粉彩，以製造色粉。

61

取1張白紙遮住貓咪、只留尾巴，預備繪製草地。

62

承步驟61，以筆型橡皮擦擦除灰色貓咪下方超出白紙的粉彩。

63

用手指沾取青蘋果綠色粉，並塗抹草地區塊。（註：避開尾巴周圍不繪製。）

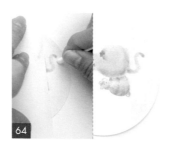

64

以棉花棒沾取青蘋果綠色粉，並塗抹尾巴周圍未上色處。

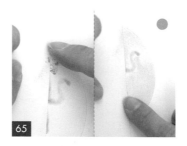

65

用手指沾取黃綠色色粉後，塗抹草地區塊。

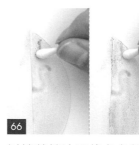

66

以棉花棒沾取綠色色粉，運用閃電形方式繪製線條，以製作草皮感。

67

運用餘粉，用手指將草地塗抹的更均勻。

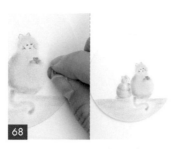

68

取下白紙，以軟橡皮擦壓除餘粉。

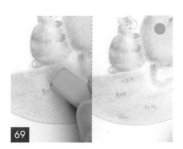

69

以黃綠色粉彩的筆尖繪製短直線，形成草叢。

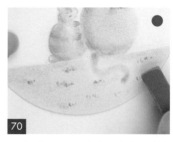

70

重複步驟69，以綠色粉彩的筆尖繪製短直線。

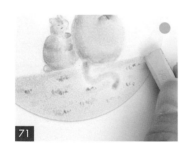

71

重複步驟69，以黃色粉彩的筆尖繪製短直線，以增加層次感。

72

如圖，草地完成。

Ⓓ 天空繪製

73

取1張白紙遮住草地，預備繪製天空。（註：若擔心白紙移位，可以膠帶黏貼固定。）

74

以美工刀在圓形畫紙邊緣刮天藍色粉彩，以製造色粉。

承步驟74，以化妝棉在圓形畫紙上塗抹上色，即完成天空底色。

以美工刀在圓形畫紙邊緣刮藏青色粉彩，以製造色粉。

以美工刀在圓形畫紙邊緣刮天藍色粉彩，以製造色粉。

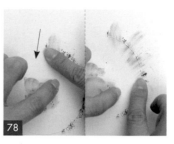

用手指在圓形畫紙邊緣，由上往下塗抹藏青色、天藍色色粉。

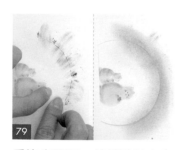

重複步驟78，持續塗抹上色，製造天空不規則色感。

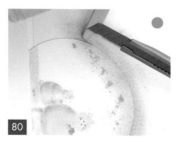

以美工刀在圓形畫紙上刮天藍色粉彩，以製造色粉。

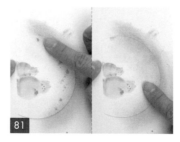

承步驟80，用手指將色粉往空白處塗抹上色。（註：貓咪、草地邊緣留白不繪製。）

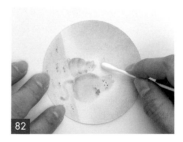

以棉花棒運用餘粉塗抹天空，以調整過多留白處。

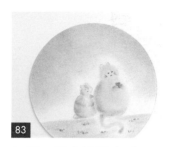

83 如圖，天空繪製完成。

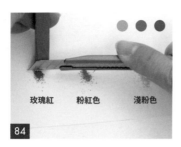

玫瑰紅　　粉紅色　　淺粉色

84 以美工刀在紙上刮淺粉色、粉紅色、玫瑰紅粉彩，以製造色粉。

85 以棉花棒沾取淺粉色色粉，並在草地上方留白處塗抹上色，為櫻花樹雛形。

86 以棉花棒沾取粉紅色色粉，並在櫻花樹雛形上，旋轉棉花棒壓畫出圓形，形成花叢感。

87 重複步驟86，完成兩側櫻花樹叢繪製。

88 重複步驟86，以棉花棒沾取玫瑰紅色粉後，加強堆疊櫻花樹叢。

89 如圖，兩側櫻花樹叢堆疊繪製完成。

90 以巧克力色粉彩的筆尖繪製短直線，形成樹幹。

91 以殷紅色色粉彩的筆尖繪製短直線，加強櫻花樹叢顏色層次感。

92 以青蘋果綠粉彩的筆尖描繪草地平面。

93 以青蘋果綠粉彩的筆尖輕塗草地，以增加層次感。

94 將鐵製模板放置在天空左上角，以長型紙捲橡皮擦擦白第一個圓形。

95 以美工刀在擦白處刮黃色粉彩，以製造色粉。

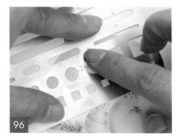

96 承步驟95，用手指將色粉塗抹上色。

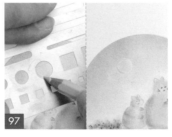

97 以黃色色鉛筆順著鐵製模板的圓形，繪製輪廓線後，取下鐵製模板。

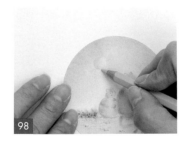

98 重複步驟97，以黃色色鉛筆調整輪廓線，即完成月亮雛形。

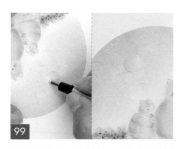

99

以筆型橡皮擦擦白月亮雛形右下角，形成光暈感。

100

以長型紙捲橡皮擦擦白鐵製模板的第二個圓形。

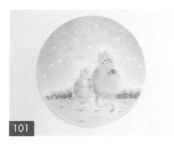

101

重複步驟100，依序擦白圓形。（註：可依個人喜好選擇圓形的大小。）

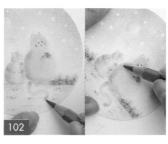

102

以土黃色色鉛筆調整土黃色貓咪輪廓。

Ⓔ 裝飾、細節修補

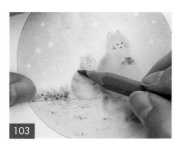

103

以灰色色鉛筆調整灰色貓咪輪廓。

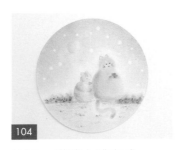

104

如圖，貓咪主體完成。

105

在白色色紙上塗抹口紅膠。

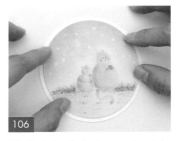

106

將貓咪主體黏貼至口紅膠上方。

107

取白紙遮住貓咪及草地。

108

承步驟107，噴灑保護膠。

109

以水彩筆沾取藍色亮粉。

110

以色鉛筆為輔助，敲打已沾取藍色亮粉的水彩筆，形成星空感。

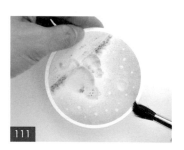

111

以粉刷刷除多餘亮粉。

112

以霧面冷裱膜貼住貓咪主體。

113

最後，以剪刀沿著白色色紙邊緣剪下多餘的霧面冷裱膜即可。

萬聖節信紙組

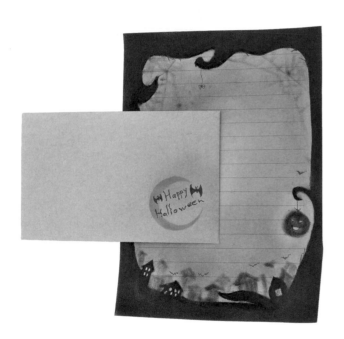

MATERIALS 材料

信紙（15×21cm）、信封、描圖紙a（15×21cm）、描圖紙b（8×8cm）、描圖紙c（8×8cm）、膠帶、棉花棒、化妝棉、保護膠

TOOLS 工具

鉛筆、美工刀、剪刀、軟橡皮擦、筆型橡皮擦、圓規、粉刷、黑筆、黃色亮粉筆、白色牛奶筆

COLOR 色號

 橘黃色 橘色 米黃色 黑色 磚紅色

STEP BY STEP 步驟說明

Ⓐ 模板製作

01

在信紙上放描圖紙a後，以鉛筆在描圖紙a上畫房子。

02

承步驟1，在四周畫出藤蔓，即完成花邊繪製。

03 先將描圖紙a稍微對折，並以剪刀剪出一個開口。

04 以剪刀沿著描圖紙上的鉛筆線剪下花邊。

05 如圖，花邊模板、花邊鏤空模板剪裁完成。

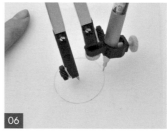

06 以圓規在描圖紙b上畫出半徑1.5公分圓形。

07 先將描圖紙對折後，再以剪刀剪下圓形。

08 如圖，圓形模板B、圓形鏤空模板B完成。

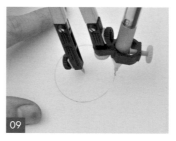

09 以圓規在描圖紙c上畫出半徑2公分圓形。

10 先將描圖紙c對折後，再以剪刀剪下圓形。

11

如圖，圓形鏤空模板Ⓒ、圓形模板Ⓒ完成。

12

將花邊鏤空模板放在信紙上方。

13

以膠帶將花邊鏤空模板黏貼固定。

14

以美工刀在藤蔓模板的下方刮出米黃色色粉後，以美工刀挑起房子模板。

15

承步驟14，以美工刀在房子模板的下方刮出米黃色色粉，以備後續塗抹出亮光的效果。

16

重複步驟14-15，依序在要加亮光處刮出米黃色色粉。

17

承步驟16，用手指依序將色粉塗抹上色。

18

承步驟17，將米黃色色粉塗抹完成，形成亮光處。

以美工刀在亮光處（米黃色粉彩）側邊刮橘黃色粉彩，以製造色粉。

承步驟19，用手指將色粉塗抹上色。

以化妝棉再次塗抹橘黃色色粉，使粉彩自然暈染。

以美工刀沿著花邊鏤空模板邊緣刮橘色粉彩，以製造色粉。

承步驟22，用手指將色粉塗抹上色。

以化妝棉再次塗抹橘色色粉，使粉彩自然暈染。

將花邊鏤空模板撕除。

將信紙上的餘粉輕敲掉。

27

以化妝棉再次塗抹信紙上的色粉，使顏色更柔和及使邊緣更加自然。

28

以保護膠噴灑作品。

29

如圖，橘色底色製作完成。

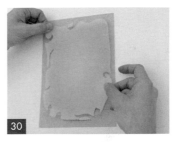

30

將花邊模板放在橘色底色上方。

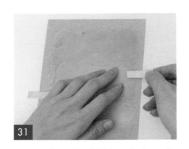

31

以膠帶將花邊模板黏貼固定。

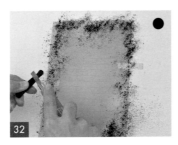

32

以美工刀在花邊模板側邊刮黑色粉彩，以製造色粉。

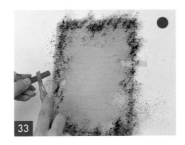

33

以美工刀在花邊模板側邊刮少量的磚紅色粉彩，以製造色粉。

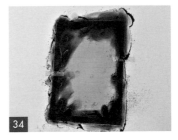

34

用手指將黑色、紅色色粉塗抹上色。

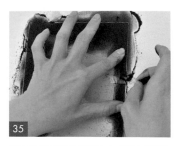

35

將固定花邊模板右側的膠帶
撕除。

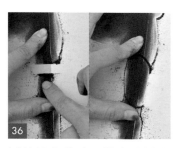

36

以餘粉在黏貼膠帶處塗抹上
色。

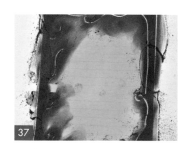

37

重複步驟35-36，將左側貼
膠帶處塗抹上色。

38

以保護膠噴灑花邊。

39

取下花邊模板。

40

將信紙上的餘粉輕敲除。

41

以粉刷輕刷掉餘粉。

42

以軟橡皮擦輕壓掉餘粉，即
完成黑色花邊製作。

43

以美工刀在橘色底色的被擦白處刮橘色粉彩，以製造色粉。

44

承步驟43，用手指將色粉塗抹上色。

45

以黑色粉彩的筆尖塗繪花邊的輪廓，使花邊的線條更為平整。

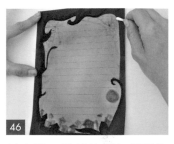

46

以步驟45塗繪的黑色粉彩為輔助，以棉花棒依序繪製房子、蜘蛛絲、南瓜頭。

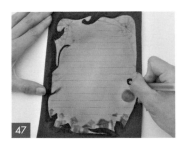

47

以黑筆畫出南瓜頭的眼睛、嘴巴的輪廓線，以及左上角藤蔓的蜘蛛。

48

以黃色亮粉筆畫出房子上的窗戶。

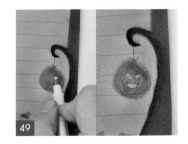

49

以筆型橡皮擦依據步驟47畫的眼睛、嘴巴，將輪廓線內擦白。

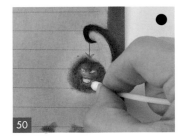

50

取已沾取黑色色粉的棉花棒，在南瓜頭上塗抹，以增加立體感。（註：可在任1張紙上以美工刀刮黑色粉彩，以製造色粉。）

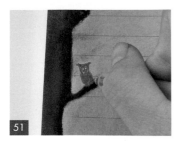

51

以黑筆畫出貓頭鷹。

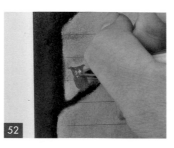

52

以白色牛奶筆畫出貓頭鷹的眼睛。

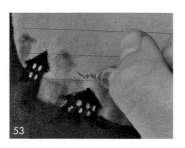

53

以黑筆在房子上方畫出蝙蝠。

54

以黑筆在花邊上方畫出藤蔓後，以保護膠噴灑作品。

Ⓒ 信封製作

55

如圖，信紙完成。

56

將圓形鏤空模板Ⓑ放在信封上後，再以膠帶黏貼固定。

57

將圓形模板Ⓐ放在圓形鏤空模板Ⓑ內，形成彎月形。

58

以膠帶黏貼固定圓形模板Ⓐ。

59

以美工刀在圓形鏤空模板**B**的鏤空處刮橘黃色粉彩，以製造色粉。

60

承步驟59，用手指將色粉塗抹上色。

61

以美工刀在圓形鏤空模板**B**的鏤空處刮橘色粉彩，以製造色粉。

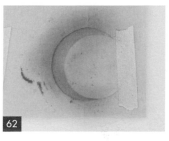

62

承步驟61，用手指將色粉塗抹上色。

63

將信封上的餘粉輕敲除。

64

將圓形模板**A**及圓形鏤空模板**B**撕除。

65

如圖，彎月形完成。

66

將圓形鏤空模板**B**斜放在彎月形上後，再以膠帶黏貼固定。

67 將圓形模板Ⓑ放在圓形鏤空模板Ⓑ內，形成一小勾狀，並以膠帶黏貼固定。

68 以美工刀在勾狀處刮橘色粉彩，以製造色粉。

69 承步驟68，用手指將色粉塗抹上色。

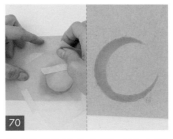

70 將圓形模板Ⓑ及圓形鏤空模板Ⓑ撕除，即完成彎月。

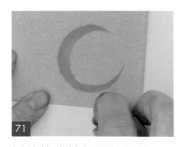

71 以軟橡皮擦輕壓掉餘粉。

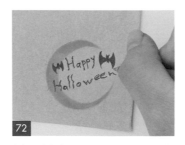

72 以黑筆在彎月的中間寫上「Happy Halloween」，並畫上蝙蝠。

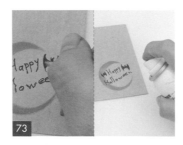

73 以白色牛奶筆在蝙蝠臉部上畫上眼睛後，以保護膠噴灑作品。

74 如圖，萬聖節信紙組完成。

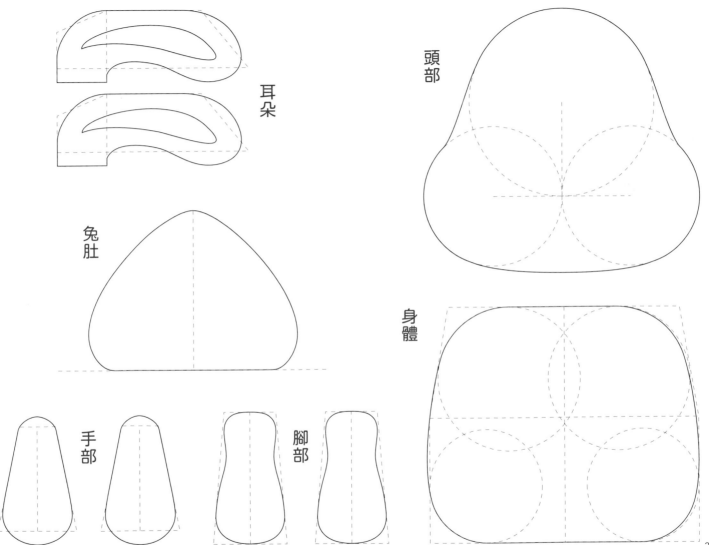

兔子模板

耳朵

兔肚

手部

腳部

頭部

身體

療癒粉彩
Healing pastels | Easy to learn to draw
（暢銷增訂版）生活感手繪輕鬆學

書　　名	療癒粉彩：生活感手繪輕鬆學	藝文空間	三友藝文複合空間	初　　版	2023 年 04 月
作　　者	渡邊美羽	地　　址	106 台北市安和路 2 段 213 號 9 樓	定　　價	新臺幣 458 元
主　　編	譽緻國際美學企業社‧莊旻嬑	電　　話	（02）2377-1163	ＩＳＢＮ	978-626-7096-31-4（平裝）
美　　編	譽緻國際美學企業社‧羅光宇	出 版 者	四塊玉文創有限公司		◎版權所有‧翻印必究
封面設計	洪瑞伯	總 代 理	三友圖書有限公司		◎書若有破損缺頁請寄回本社更換
發 行 人	程安琪	地　　址	106 台北市安和路 2 段 213 號 9 樓		
總 策 劃	程顯灝	電　　話	（02）2377-4155、（02）2377-1163		
總 編 輯	盧美娜	傳　　真	（02）2377-4355、（02）2377-1213		
美術編輯	博威廣告	E - m a i l	service@sanyau.com.tw		
製作設計	國義傳播	郵政劃撥	05844889 三友圖書有限公司		
發 行 部	侯莉莉	總 經 銷	大和圖書股份有限公司		
財 務 部	許麗娟	地　　址	新北市新莊區五工五路 2 號		
印　　務	許丁財	電　　話	（02）8990-2588		
法律顧問	樸泰國際法律事務所 許家華律師	傳　　真	（02）2299-7900		

國家圖書館出版品預行編目（CIP）資料

療癒粉彩：生活感手繪輕鬆學 / 渡邊美羽作. -- 初版. -- 臺北市：四塊玉文創有限公司, 2023.04
面；　公分
ISBN 978-626-7096-31-4(平裝)

1.CST: 粉彩畫 2.CST: 繪畫技法

948.6　　　　　　　　　　　　112001557

三友官網

三友 Line@